霹靂人物出場詩選析

原作／黃強華

編著／吳明德・嵐軒

書法／林建宏

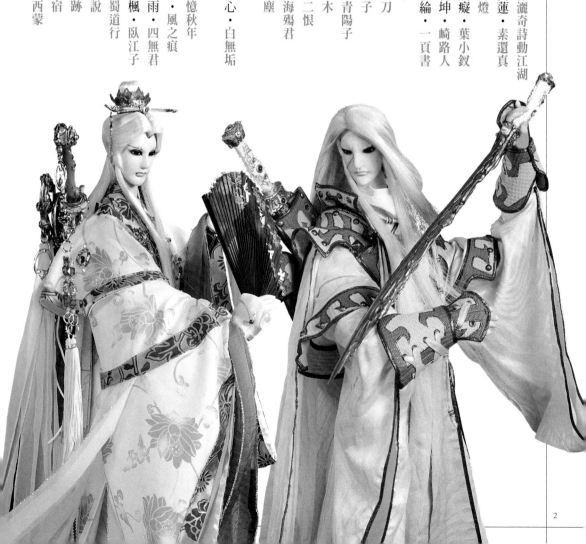

揮灑奇詩動江湖

吳明德

《霹靂會刊》曾經統計戲迷問卷調查—「霹靂系列向來最吸引你的地方在那裡?」觀眾反映依序是(1)人物、(2)配樂、(3)劇情、(4)聲光特效。多如過江之鯽的人物不只是觀眾欣賞的焦點,一個個前仆後繼的人物也是帶動情節發展的重要核心,可以說演出近三十年的霹靂布袋戲,是一部人物長卷列傳,由一個個令人驚艷的人物引領出一段段令人驚訝的情節,而戲迷如痴如醉耽戀三十年,並成為全球最具創造實力與最高經濟價值的偶戲產業。因此人物不只是霹靂劇情的發動機,也是霹靂企業的印鈔機。

長期以來,霹靂劇集一直採用「人物先行」的編排模式,先讓人物登場,再依序以剝洋蔥的手法揭示人物的「學歷」(恩怨情仇),因此新人物的初登場就成為觀眾欣賞的亮點,也是編劇絞盡腦汁展現才華的所在。以霹靂劇集的習慣設計,一個「A咖級」人物上場,除了取一個好聽的名字、稱號外,通常還要配備「出場詩」、「角色曲」、「居住地」、「器具物」與「系列武功招式名稱」等。其中尤以出場詩最是不可或缺。一個新角色登場時,觀眾除了看他的造型,聽他的主題配樂外,就是以他所吟誦的出場詩最容易讓觀眾了解他的江湖企圖與視野格局,因此當素還真在《霹靂金光》第十三集配著北管【緊中慢】、吊鋼絲旋飛初登場並吟誦:「半神半聖亦半仙,全儒全道是全賢;腦中真書藏萬卷,掌握文武半邊天」時,領導中原武林對抗邪惡勢力的重責大任,從此由史艷文世代交替給素還真;而劍君十二恨在《霹靂狂刀》第五十八集以微傴的身軀、揹著劍架,緩緩登場並冷冷地吟出:「一恨才人無行、二恨紅顏薄命、三恨江浪不息、四恨世態炎冷、五恨月臺易漏、六恨蘭葉多焦、七恨河豚甚毒、八恨架花生刺、九恨夏夜有蚊、十恨薜蘿藏虺、十一恨未食敗果、十二恨天下無敵」,觀眾就知道一個追求天下無敵的「硬角」劍客已經誕生,而且肯定會廝殺拼搏,一個「紅」好一陣子。所謂「有詩才敢大聲」,有詩相襯,氣勢加倍,沒有出場詩這個精質套件的人物,難得有出人頭地的一天。

早在元朝雜劇表演時即有人物出場詩的設計,如關漢卿(一二四一?～一三二○?)雜劇《關大王獨赴單刀

會》第一折魯肅上場即云：「三尺龍泉萬卷書，皇天生我意何如⋯山東宰相山西將，彼丈夫兮我丈夫。」，《感天動地竇娥冤》則由蔡婆婆開場云：「花有重開日，人無再少年⋯不須長富貴，安樂是神仙。」馬致遠（一二五○？～一三二○？）雜劇《破幽夢孤雁漢宮秋》，毛延壽一上場即云：「大塊黃金任意攝，血海王條全不怕⋯生前只要有錢財，死後那管人唾罵。」接著由人物獨白「自報家門」一番，讓觀眾了解曲「自報家門」一番，讓觀眾了解傳統，人物常配有套式的出場詩（或曰四聯白），比如帝王出場云：「日照龍鱗萬點金，滿朝文武來朝朕⋯海外漁翁來進寶，山中獵戶獻麒麟。」或云：「普天之下皆皇土，率土之濱皆王臣⋯國家自有磐石固，施恩報德化萬民。」如果是武將或好漢上場則云：「功高北闕，威鎮南天⋯英雄唯一，武藝當先。」奸相登場則毫不掩飾地云

「他是誰」、「他是怎樣的人」、「他要做什麼」，此時出場詩和自報家門呈現韻散交織、一體兩面的敘事功能。傳統布袋戲的演出基本上也承襲此一「戲曲」傳統，人物常配有套式的出場詩

道：「官居極品入朝堂，逆吾之令全家亡⋯不入吾黨先除盡，要奪九五為帝王」等，這是屬於比較類型性、臉譜式的出場詩，可以因應同類型角色的無限套用。到了自創劇本的金光戲時代，為了令觀眾耳目一新，新角色就得配上新詩號，出場詩較強調人物角色的獨特個性，比如鄭武雄「光興閣」的招牌人物—「天堂鬼谷子」上場即云：「天地日月最長生，可嘆善惡難分明；若以真聖鬼谷子，一出天下便太平。」黃清富「富興閣」的主角-「紳士流氓眼鏡仙」一腳穿黑鞋／一腳穿白鞋上場云：「誰見我面頭墜地，誰若問我魂就斷；白鞋踢到人破功，黑鞋勒到變血水。」均屬專人專用的詩號，別人無法襲用。到了黃俊雄（一九三三～）的電視布袋戲時代，憑其個人的漢學基礎與詩詞天賦，撰寫角色的出場詩就更加多采多姿，比如史艷文——「回憶迷惘殺戮多，往事情仇待叙如何；絹寫黑詩無限恨，鳳難望其項背。」「霹靂」出場詩大抵可分為（一）全部襲用古典詩詞，如千山樵

命運青紅燈——「緊張十字路，命運青紅燈；四周無人影，夜半尋知音」等等，至今仍令人朗朗上口且回味無窮。

到了「霹靂」布袋戲，其劇情鋪排已超越了「戲曲」而到達「戲劇」的敘事領域，取消人物全知視角的自報家門，卻仍保有提示人物性格、企圖之出場詩的設計，因此讓霹靂布袋戲呈現一股濃郁的文藝風，在編劇總監「十車書」—黃強華（一九五五～）帶領一群大多具有大學以上學歷的編劇團隊的刻意撰寫下，讓其歷年來人物的出場詩作「磊落如琅玕之圃，焜燿似縟錦之肆」，只要是個夠格的角色，至少配備一首出場詩，詩號因此成了人物角色的微婉表徵。「霹靂」在近三十年的經營下，人物出場詩可謂雄文蔚采、才思艷發，量多質亦優，不只超越前輩演師，與他同時期的影視金光表演團隊也難望其項背。「霹靂」出場詩大抵可分

老樂雕緣——「中歲頗好道，晚家南山陲。興來每獨往，勝事空自知。行到水

英英烈烈戰神子，百劫梟雄紫玄冠」、「七歲帶兵伐中原，劍拔三寸人頭斷⋯百劫梟雄紫玄冠—

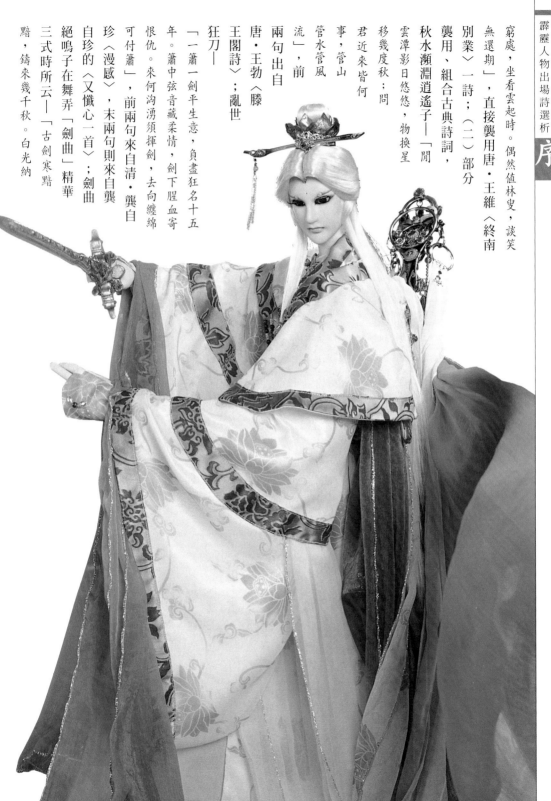

窮處，坐看雲起時。偶然值林叟，談笑

無還期」，直接襲用唐‧王維〈終南

別業〉一詩；（二）部分

襲用、組合古典詩詞，

秋水瀨淵逍遙子──「閒

雲潭影日悠悠，物換星

移幾度秋：問

君近來皆何

事，管山

管水管風

流」，前

兩句出自

唐‧王勃〈滕

王閣詩〉；亂世

狂刀──

「一簫一劍平生意，負盡狂名十五

年。簫中弦音藏柔情，劍下腥血寄

恨仇。來何洶湧須揮劍，去向纏綿

可付簫」，前兩句來自清‧龔自

珍〈漫感〉，末兩句則來自龔自

珍的〈又懺心一首〉；劍曲

絕鳴子在舞弄「劍曲」精華

三式時所云──「古劍寒黯

黯，鑄來幾千秋。白光納

日月，紫氣排斗牛。劍出雙蛟龍，雪花映芙蓉。精光射天地，雷騰不可衝。仗劍行千里，颯然如流星。律曲穿萬竅，意氣虹霓生」與李白〈古風五十九首之十六〉兩詩而成；（三）編劇自創，如地獄鬼王棺—「遙遙天涯判死生，近近咫尺鎖命魂」、百世經綸一頁書—「世事如棋，乾坤莫測，笑盡英雄」、莫召奴—「有心無心，心在人間；多情薄情，情繫江湖」、劍魔傲神州—「平生進退如飆風，一睨人才天下空：獨向蒼天橫冷劍，何必生我慚英雄」、六分刀—「坎坷世路、踏遍傷心之地：滄桑歲月，一生不平之事：半紙虛名、誤我五倫逆：一劍輕生、弑師弑父喪身：黃泉不容、求死談何容易：舉目茫茫、殘杯冷酒無味：拔劍四顧、斷腸強忍嗚咽：兩聲猿啼、驚動客夜難寢：江湖冷落、莫道男兒無淚：滿川紅葉、盡是眼中血墜。」簡直是豪情壯采，筆意酣恣，其中常有令人驚訝的雋詞警句直可與古人並儔。

戲諺有謂：「無詩使戲瘦，無樂難成戲」，霹靂布袋戲因為保留了人物出場詩的設計，在江湖爭鬥的血腥衝突中，讓觀眾有著豐富詩意的審美愉悅。

但是數量龐大的霹靂出場詩，並不是每一首都明白如話而能讓觀眾一目瞭然的，因此霹靂董娘劉麗惠營運長一年多前即吩囑筆者與「霹靂新潮社」或可仿效《唐詩三百首》出版霹靂詩選，以析注難懂的詩句供普羅大眾參閱。但有鑑於霹靂出場詩多如繁星，且撰述體例難以敲定，因此遲遲不敢動手編撰。後經黃文麗副總經理再三「殷殷垂詢」之下，遂收斂心神、加緊腳步，由「霹靂新潮社」副總編輯張世國與筆者多次磋商，再邀請霹靂設定集優秀寫手嵐軒共同撰寫，採用廣義的出場詩定義（即含非詩格的招牌語）先精選四十八首詩作，確定五大撰述體例—「人名和詩號、原詩語譯、原詩注釋、原詩賞析、角色簡介」，希望由字詞、章句、意境的注析，加上「知人論世」式的人物背景簡介，全方位、多層次地解讀霹靂出場詩的內涵，期間再經過多次修訂，終可付梓出版，總算不負黃董事長、劉營運長與黃副總的付託。

但有謂「寫詩難，賞詩更難」，霹靂出場詩中的編劇自創作品最難掌握，一來詩法常有與古不同之處，二來撰寫詩作之編劇多已離職而無法洽詢原義，因此撰者只能盡量就人物角色的場上表現與詩作呈現之脈絡面向析注其意，難免和原作者之設定有所出入，還請讀者見囿；不過，唐朝孔穎達曾云：「詩無達詁」，有時候，詩一完成，連作者都會失去控制權，而讓眾人各憑己意詮解，這是文本的開放使然，也是賞詩的樂趣之一。最後，本書雖醞釀多時、再三修改，其中定有注析未通與誤謬之處，尚祈　博雅方家不吝賜正，如此幸甚！

國立彰化師範大學台文所副教授
吳明德二○一三年四月三十日

初登場：霹靂金光 第13集（即詩詞初現）

① 半神半聖亦半仙

② ③

④ 全儒金道是金賢

⑤ ⑥

腦中真書藏萬卷

掌握文武半邊天

語譯

如無所不能的神人、德行高深的聖人、亦是超凡脫俗的仙人，通曉儒道各家學理與學識、心懷良善道德之心；真乃學識淵博具大智慧，文才武藝兼備之全才。

注釋

① 神：天神、衍生萬物者。

② 聖：涵養學識已近完美境界、博通事理之人。

③ 仙：歷經修練、超脫塵俗之人。

④ 儒：此指孔子所創之儒家思想學派的簡稱。

⑤ 道：此指中國道家思想流派或道教的簡稱。

⑥ 賢：良善且有才能德行。

賞析

首句中雖有描述素還真之能為如神人、德行如聖人、修為如仙人之意，表面上刻意以「半」字表現素還真謙虛有禮的處事之道，其實頗以超越凡人之半神而自負。第二句的「儒」「道」「賢」為各家學說思想，足以見得素還真已能通達各家學術，展現足智多謀、博學多能之才。第三句「書藏萬卷」，更點出素還真學識之淵博精深。最後一句，文武兼備，突顯其能文擅武，且以掌握「半邊天」隱含不可一世之意。

角色簡介

溫文儒雅、器宇軒昂的中原棟樑，為霹靂劇集第一男主角，處世圓融、懷憂天下，以武林和平、天下大同為己任，其足智多謀、武學莫測高深，屢次化解危機災厄。通天柱上素還真一語道破白骨靈車之主宇文天計畫，而後智鬥歐陽世家，身負天虎八將身分

【花爵百鍊生】

朝叩朱門乞餘餐，
嗟來冷眼有德顏；
歸途踏盡金磚路，
漫天彩霞不用錢。

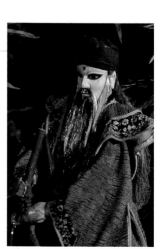

【千山樵老】

中歲頗好道，
晚家南山陸；
興來每獨往，
盛事空自知；
行到水窮處，
坐看雲起時；
偶然值林叟，
談笑無還期。

對抗魔龍八奇，集合造世七俠破鬼樓、煉化三途判，策劃天河運棺之役，讓一頁書順利復活。素還真多次化身不同分身，如靈嘯月、千山樵老、花爵百鍊生、臥雲先生以解決武林危難，再以五方之主身分對抗天策大軍。雖身受重創，待復出再度維持武林和平，素還真決戰覆天殤、與談無慾合作圍殺聖蹤、計設刀戟裁魔之局。素還真更化身三蓮解正道之危，附體於曲懷觴之軀、瓦解識界威脅，與千葉傳奇合作消滅死神四關，保全苦境而周旋集境、火宅佛獄、死國三方勢力，重鑄滄耳刀入中陰界除陰軍。素還真順利功成返回中原，再為阻止屬族陰謀而奔走，策劃聯合劍布衣等人取回被屬族奪走的太素之劍，並挺身斷後。最後，素還真被天之厲逼殺而逃至霖林，重傷的素還真受林中白絲纏繞成繭，至今生死不明。

【劍布衣】

浮世夢中夢，
布衣材不材，
彈鋏狂歌莫浪猜。
埋，愚賢何用哉？
青山在，月明歸去來。

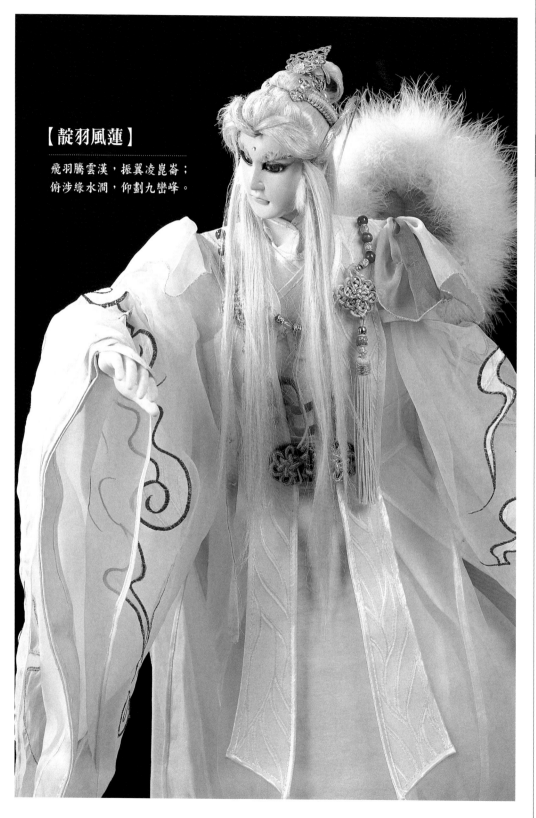

【靛羽風蓮】

飛羽騰雲漢，振翼凌崑崙；
俯涉綠水澗，仰劃九巒峰。

【素還真】 蕩蕩狼煙狼煙隨，滾滾紅塵紅塵纏；凡情俗慾罷不了，欲使還真更為難。
日月才子明聖劍法口訣：日屬陽，月屬陰，日月合璧誅百邪，陰陽調配滅千魔。

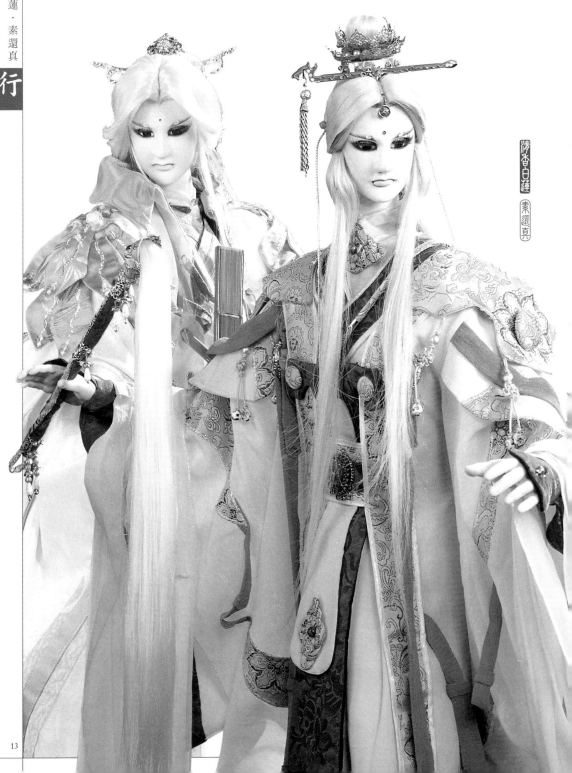

清香白蓮 素還真

照世明燈

初登場：霹靂眼 第11集（即詩詞初現）

暫退場：霹靂封靈島 第7集

集數：737集

難定紛紛甲子年①

千魔蕩揚白陽天②

蒼天旨意著書命③

諸子虛誠挾道顛④

佛燈點亮華光現⑤
一線生機救末年⑥⑦

語譯

紅塵風浪長久紛亂難定，群魔亂世動盪現今世代，因此，儒門將上天旨意著作成書教導世人領悟真理，道門眾徒生以虔誠忠謹之心救濟世人、以扶正道德正義，佛門僧侶點亮燈火供佛誦經以為蒼生祈福，皆為貢獻己力搏取一線生機拯救天下苦難。

注釋

①甲子：古代以干支紀日或紀年。甲為十天干之首，子為十二地支之首，干支次第相配，可配成甲子、乙丑、丙

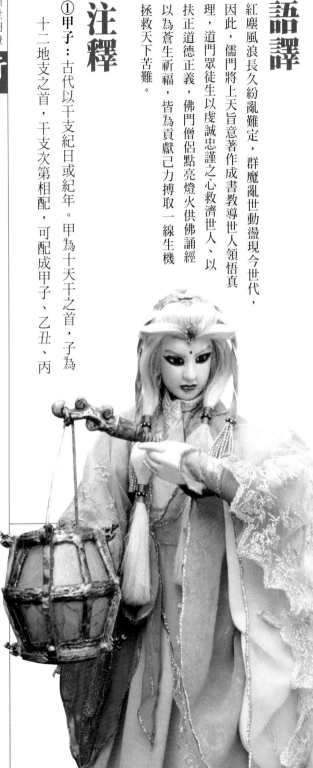

寅……癸亥共六十種，統稱為「甲子」，後泛指年歲。

② **蕩蕩**：動亂、動盪不安。

③ **白陽**：白陽期，指現在時代。依《道統寶鑑》記載，青陽期一千五百年，其後至民國十八年止為紅陽期三千年，自民國十八年夏至後進入一萬零八百年的白陽期。青、紅、白總稱三陽。

④ **顛**：震盪、跌落。

⑤ **佛燈**：供佛的燈火。

⑥ **華光**：華美的光彩。

⑦ **一線生機**：渺小的生存機會。

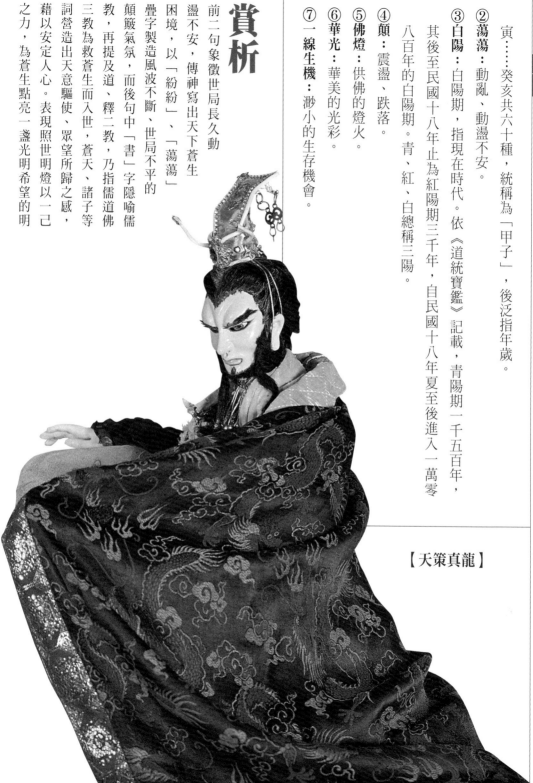

【天策真龍】

賞析

前二句象徵世局長久動盪不安，傳神寫出天下蒼生困境，以「紛紛」、「蕩蕩」疊字製造風波不斷、世局不平的顛簸氣氛，而後句中「書」字隱喻儒教，再提及道、釋二教，乃指儒道佛三教為救蒼生而入世，蒼天、諸子等詞營造出天意驅使、眾望所歸之感，藉以安定人心。表現照世明燈以一己之力，為蒼生點亮一盞光明希望的明

角色簡介

照世明燈手持一盞明燈，不論面對任何苦難，總是一派溫柔仁慈、沉穩內斂的態度，常以嘆息表達對蒼生的悲憫之心。曾一度以金色光點或金色人影替代真身，直到武林出現七星傳聞，照世明燈方化出真身、證實並非七星中之化星。七星之主天策真龍復活，一頁書被困引靈山、素還真重傷隱遁，照世明燈挺身領導中原正道對抗天策真龍大軍，雖然正道對天策王朝，照世明燈仍為蒼生和平著想，盡力輔佐天策真龍對抗魔劍道，協助天策真龍六星匯聚、促成武林維持半年的和平，便功成身退、隱於幕後。

【一頁書】

【素還真】

刀狂劍癡·葉小釵

初登場：霹靂至尊 第1集

詩詞初現：霹靂風暴 第28集

征衣紅塵化雲煙 ①②③

江湖落拓不知年 ④

刀祖劍癡世紛云 ⑤

令將衣缽卸雙肩 ⑥

踏盡千山無人識

當汐徉受盛名章 ⑦

東風吹醒英雄夢

笑對青山萬重天

愛盡紅塵心已死

持刀抱劍了一生

語譯

衣著上的塵埃被風吹過、散作煙塵，才察覺浪蕩江湖至今，已算不清過了多少年。世人對刀狂劍癡之名各有定見，但吾已決定放下世俗成見與名聲；行走在無人識得自己的山林之中，回憶起過往因名氣而牽扯難清的恩怨，如今，迎面而來的春風吹散江湖情仇，吾一笑置之、放眼面前遼闊的青山藍天，我的心已隨著逝去的情而不再起波瀾，今後唯有刀劍相伴、了此一生。

注釋

① 征衣：離家遠行的旅人所穿之衣著，亦指戎服。
② 紅塵：繁華俗世之地，亦可指塵埃。
③ 雲煙：雲氣與煙霧等容易消散之事物。
④ 落拓：行跡放任、不受拘檢之意。
⑤ 紛云：原作紛紜，形容眾多且雜亂的樣子。

⑥衣缽：典出《舊唐書·神秀傳》：「昔後魏末，有僧達摩者，本天竺王子，以護國出家，入南海，得禪宗妙法，云自釋迦相傳，有衣缽為記，世相付授。」本指佛教僧尼相傳的法器，後泛指師長所傳授的思想與學識；此處指維繫武林和平之重責大任。

⑦東風：春風。

賞析

這是霹靂風暴第28集葉小釵欲退隱時，由旁白吟出其內心情境。詩中以「紅塵」、「江湖」二詞簡略概論他的戰功赫赫，反帶有滄桑之感，再以「化雲煙」、「卸雙肩」強調葉小釵之刀劍所需承擔的重責大任。再透過「踏盡千山無人識，當初往受盛名牽，東風吹醒英雄夢，笑對青山萬重天」四句，反映命運多舛的葉小釵在歷經許多磨難後，對於過往雲煙的看透和灑脫，更傳達其內心嚮往於歸隱山林的寧靜。最後，「愛落紅塵心已死，持刀抱劍了一生」兩句點出葉小釵曾經對感情的執著和失落、對天倫

的遺憾與渴求，道盡一代劍聖內心脆弱的淡淡哀愁。

角色簡介

侍童出身的葉小釵，以其不屈不撓的個性，領悟隻手之聲並斷舌達到無心境界，一頭披肩白髮和臉上的英雄疤，揹負刀劍於身後，刀劍揮斬為天下蒼生，而得有「刀狂劍癡」之盛名，乃中原正道不可或缺的戰將。從勇闖魔域是非小徑、協助天河運棺之役、三傳人共誅魔魁、神劍之爭、封印魔佛波旬，葉小釵以過人且強韌的意志一一以刀劍平靖場場驚心動魄的戰役。異度魔界為禍中原，後因素還真之助順利恢復心智。棄天帝臨世，葉小釵與正道聯手對戰棄天帝。葉小釵與正道聯手對戰棄天帝。葉小釵並魔化其意志，擒捉葉小

【無衣師尹】

著書三年倦寫字，
如今翻書不識志；
若知倦書毀前程，
無如漁樵未識時。

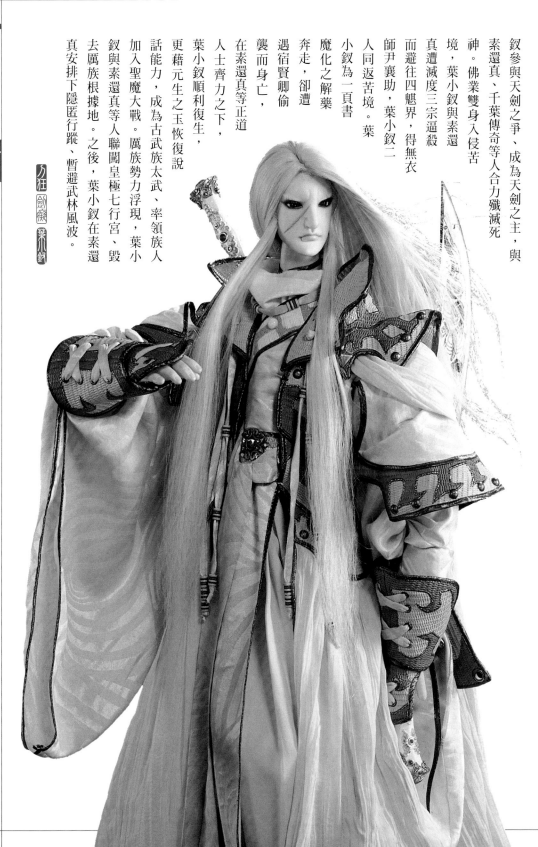

刀狂 劍癡 葉小釵

釵參與天劍之爭、成為天劍之主，與素還真、千葉傳奇等人合力殲滅死神。佛業雙身入侵苦境，葉小釵與素還真遭滅度三宗逼殺而避往四魁界，得無衣師尹襄助，葉小釵二人同返苦境。葉小釵為一頁書魔化之解藥奔走，卻遭遇宿賢卿偷襲而身亡，在素還真等正道人士齊力之下，葉小釵順利復生，更藉元生之玉恢復說話能力，成為古武族太武、率領族人加入聖魔大戰。厲族勢力浮現，葉小釵與素還真等人聯闖皇極七行宮、毀去厲族根據地。之後，葉小釵在素還真安排下隱匿行蹤、暫避武林風波。

羅網乾坤·崎路人

初登場：霹靂劍魂 第17集（即詩詞初現）
退場：霹靂劫 第25集
出場集數：69集

騎鹿走崎路
路不平鹿顛行
人心難安定

語譯

騎著鹿走山路，路面不平，鹿顛簸而行，騎乘之人的心亦難以安定。

注釋

騎鹿音同崎路，音調上相呼應，而鹿非是騎乘用的載具，卻騎著鹿走著已是顛簸的崎路。路不平，是因為江湖風波難平，崎路人雖顛行於坎坷世路之上，仍憐憫武林風波不平靖、蒼生之心必難安定。全詩以譬喻方式描述江湖路難行，崎路人仍願以俠心仁意和勇氣為蒼生謀安定。

角色簡介

崎路人外表溫文俊秀，身揹大布袋，個性風趣巧慧、慎謀能斷，原為集境人士，為追殺仇人燈蝶而偷渡至苦境。身為天虎八將之一的崎路人對抗天蝶盟、太黃君等勢力，將金少爺導

入正途，屢次展現高超的智慧和武功助正道度過難關。為化解天虎八將和魔龍八奇之爭鬥，崎路人參與時空聖戰，卻被留在過去的時空，後得一頁書捨身相救，才得以安然返回。崎路人得知仇人燈蝶假扮半尺劍而決心復仇，與一頁書化身的紫錦囊共同策劃重創燈蝶。為助素還真救回風采鈴，崎路人隻身前往千邪洞與鬼王棺談判，卻遭鬼王棺與業途靈攻擊，亡於鬼王棺掌下。

【崎路人】

乾坤袋外挪乾坤，嘻遊江湖不染塵。

百世經繪・一頁書

初登場：霹靂異數 第16集（即詩詞初現）

①

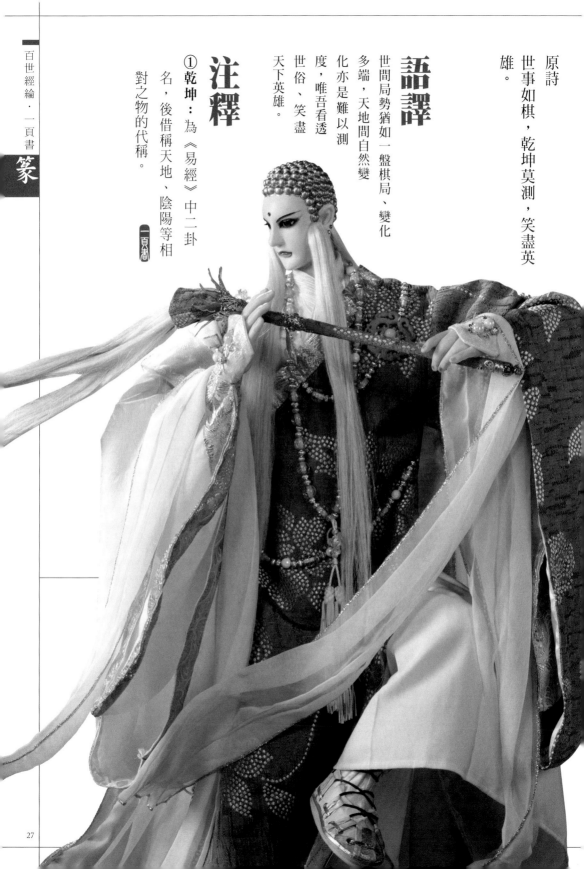

原詩

世事如棋，乾坤莫測，笑盡英雄。

語譯

世間局勢猶如一盤棋局、變化多端，天地間自然變化亦是難以測度，唯吾看透世俗、笑盡天下英雄。

注釋

①乾坤：為《易經》中二卦名，後借稱天地、陰陽等相對之物的代稱。

一頁書

賞析

「世事如棋」將偌大的武林譬喻成一盤棋局，江湖的瞬息萬變便如同棋局走勢，襯托一頁書具有冷靜沉著、運籌帷幄的處世態度，棋盤上的棋子非黑即白，彰顯一頁書妒惡如仇、鏟奸除惡不留情面的果決作風。「乾坤莫測」則有兩種涵義，一是描述江湖局勢變化難測，另一則是代表一頁書之智慧，最讓陰謀論者忌憚。如文武冠冕寂寞侯曾言：「人言一頁書之武學、素還真之智慧，能為凡人難測，吾卻說，一頁書之智慧、素還真之武學，才是真正難以測度！」寂寞侯之評論可與「笑盡英雄」一詞相互呼應，顯示一頁書不僅在武學，智慧表現也是高深莫測，具傲視群雄之姿。

角色簡介

一頁書，亦名「梵天」，悲憫如一天書渡化迷航眾生的佛門高僧，一頁書屢次幫助素還真共同弭平武林狼煙、扭轉乾坤化解危機，與素還真並列為霹靂的兩大支柱。初登場便與寰宇武典半尺劍各自輔助素還真與太黃君而互相鬥智較勁，展現其高深修為與智慧。一頁書曾為救崎路人而受火焚身亡，寄體以紫錦囊身分行走江湖；又為保全不知名，一頁書受千子彈貫體、魂斷黃甫橋，元嬰化宇宙神知襄助中原正道，待宇宙神知天命已盡，一頁書重現江湖，接連智鬥佛魔合體、力抗魔佛波旬、誅殺冥界天嶽之主，再借問天敵身分，一阻彝燦天之陰謀，前往東瀛八柱山取勝軍神，坐鎮中原血戰天帝。佛業雙身為禍四境，一頁書以一抗二、不敵身亡，其魂體前往火宅佛獄、藉以魔鍛佛之法重生，並徹底消滅佛業雙身，未料其魂識受火宅佛獄邪法影響而入魔。入魔後的一頁書為取九韶遺譜致鬼谷藏龍傷重身亡，擎海潮為此與其怒戰天地合。後一頁書

【魔化一頁書】

六道同墜，魔劫萬千，
引渡如來。（兵甲28）

【紫錦囊】

百年世事空華裡，
一片身心水月間；
獨許萬山深密處，
畫長跌坐掩松關。

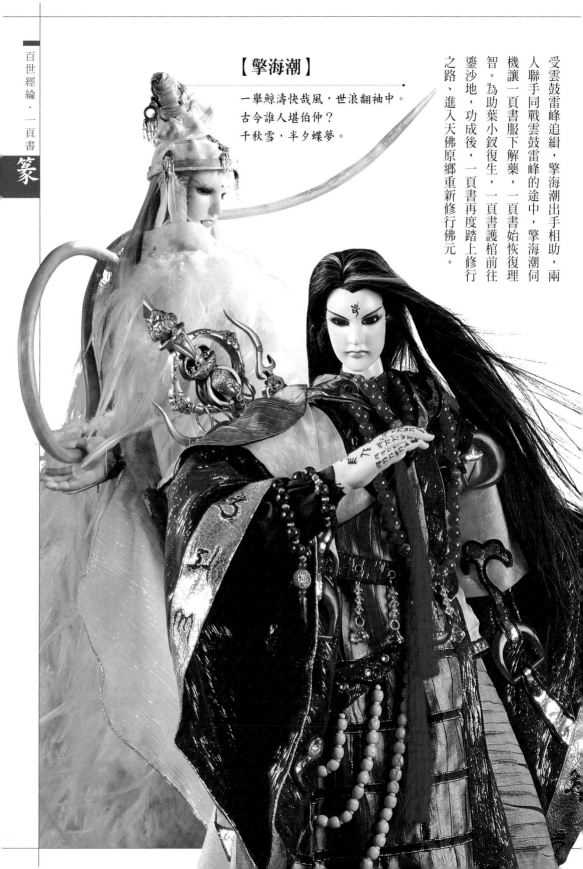

【擎海潮】

一舉鯨濤快哉風，世浪翻袖中。
古今誰人堪伯仲？
千秋雪，半夕蝶夢。

受雲鼓雷峰追緝，擎海潮出手相助，兩
人聯手同戰雲鼓雷峰的途中，擎海潮伺
機讓一頁書服下解藥，一頁書始恢復理
智。為助葉小釵復生，一頁書護棺前往
鎏沙地，功成後，一頁書再度踏上修行
之路、進入天佛原鄉重新修行佛元。

玄真君

初登場：霹靂狂刀　第4集（即詩詞初現）
退場：霹靂英雄榜　第28集
出場集數：156集

②

①

原詩　半生閒隱今終止，一步江湖無盡期。

語譯

半輩子悠然隱居的日子到此為止，今日一踏入江湖之後便再無回頭之日。

注釋

① 一步江湖：一旦踏入江湖。

② 無盡期：沒有終止之日，乃遙遙無期。

賞析

因厭倦武林風波而離群索居的玄真君，卻因出手相助武林人士，而再度被捲入恩怨情仇之中，恬閒安然的隱居生活也就此終止。「半生」有對即將逝去的閒淡生活感到時光飛逝而留戀不捨，「一步」二字雖有坦然面對、不逃避、不畏懼的英雄氣慨，但前句的「今終止」與後句的「無盡期」相互對應，於是一步入江湖，再無回頭之日，讓人感受到玄真君心境上的起落與變化，以及對於涉入江湖俗事的些許無奈。

角色簡介

玄真君乃道教十三道之一，行事果敢、妒惡如仇，擅長箭術、精通醫術，無弦神弩搭配無形箭之招威震武林，因對道教內鬥感到失望而隱居於離愁谷，後遇葉小釵求其救治而小開而被捲入江湖風波。玄真君積極協助正道、與照世明燈對抗合修會人馬，在風雨坪一招重創鬼王棺。但玄真君挑戰合修會之主青陽子吞敗而致瘋癲癡傻，最後得長桑鬼陀救治痊癒，玄真君再次隱逸山林、不問俗事，直到盼夢圓尋仇而來，無形箭之招被破，玄真君受箭招反噬而身亡。

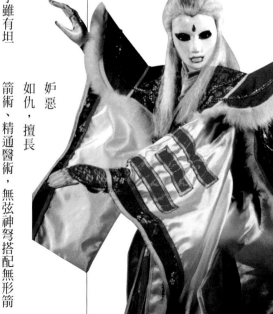

亂世狂刀

初登場：霹靂狂刀 第19集
詩詞初現：霹靂狂刀 第5集
暫退場：霹靂九皇座 第23集
集數：633集

① 一筆一氣平生意負責

② 粗名十千年筆中

③ 弦音屋柔情劍六

猩血寧恨仇未河淘

滄
須
揮
劍
去
向
纏 ④

殘
子
付
簫 ⑥ ⑤

原詩　一簫一劍平生意，負盡狂名十五年。
簫中弦音藏柔情，劍下腥血寄恨仇；
來何洶湧須揮劍，去向纏綿可付簫。

語譯

身懷一簫一劍浪跡江湖行俠仗義本是我最大的志願，如今十五年過去、我卻把當年的狂名辜負盡了。

吹奏的簫聲暗藏心中牽掛的情緒，揮斬的刀劍抒發江湖善惡道義與恩仇。

我拔劍揮去這些洶湧襲來的雜亂思緒，當雜念退去、留下纏綿未盡的餘情便寄託於簫聲之中。

注釋

①簫：管樂器名，於龔自珍〈漫感〉一詩中，引申為詩詞一類抒發情緒的文藝作品。此處意指亂世狂刀隨身之四孔簫。

②劍：兵器名，於龔自珍〈漫感〉一詩中，引申為絕域從軍且改革社會的政治抱負。此處指亂世狂刀行俠江湖之志。

③平生意：生平的志向、心願。

④洶湧：水流騰湧的樣子，引伸為洶湧襲來的雜念。

⑤去向：所去的方向。

⑥纏綿：糾結纏繞，無法擺脫。

賞析

「一簫一劍平生意，負盡狂名十五年」，原詩出自清朝龔自珍的〈漫感〉（附錄1）。龔自珍因面對西北邊疆戰亂，但未能如願從軍報國而有所感，今用於亂世狂刀，可見其剛烈與柔情並存的兩種個性，劍是俠意，簫是柔情，在「簫中弦音藏柔情，劍下腥血寄恨仇」二句中更加強調，低迴的簫音訴說繾綣的柔情，卻是揮劍一嚐快意恩仇，兩種截然不同的方式清楚表現亂世狂刀闖蕩江湖的豪氣干雲，但面對摯愛慕容嬋著無可撼動的執著與深情。「來何洶湧須揮劍，去向纏綿可付簫」，改自清朝龔自珍〈又懺心一首〉（附錄2），其中「來何洶湧」一詞印證亂世狂刀之心性已更加沉穩，恩仇俗事難再衝擊其心智，最後以「去向纏綿可

【幕容嬋】　　【亂世狂刀】

角色簡介

以一口獅頭寶刀、一套狂龍八斬法揚名天下的亂世狂刀，一頭狂野的白髮、濃眉大眼，性情剛烈霸氣、豪邁奔放，亦擅音律，隨身帶有一只四孔簫，專情、為愛執著不悔，是難得集豪情與柔情於一身的血性男兒。亂世狂刀因與天殘武祖決戰戰敗被囚於天地門長達十五年，後初現江湖，亂世狂刀便於光明頂以驚天裂地的三掌約戰天殘武祖，其武學實力與自信張狂頓時震驚全武林。亂世狂刀用情至深，為慕容嬋大鬧菩提學院，大開殺戒，一日三千斬令武林人士聞風喪膽。因緣際會下得道尊相助，成為道教傳人，至此成為武林正道助力。亂世狂刀參與誅龍四刀四劍陣，因得欲蒼穹指點、刀藝更臻巔峰，後前往天外南海以助身中萬毒珠之毒的素還真。未料，燒。

附錄

1 前兩句出自清·龔自珍〈漫感〉(一八二三)，原詩：「絕域從軍計惆然，東南幽恨滿詞箋；一簫一劍平生意，負盡狂名十五年。」

2 五、六兩句改自清·龔自珍〈又懺心一首〉(一八一九)，原詩：「佛言劫火遇皆銷，何物千年怒若潮？經濟文章磨白晝，幽光狂慧復中宵。來何洶湧須揮劍，去尚纏綿可付簫。心藥心靈總心病，寓言決欲就燈。」

付簫」一句抒發亂世狂刀以簫聲寄懷之惆悵，表現亂世狂刀歷經摯愛消逝以及在江湖風波淬鍊下已能漸漸釋懷。

凶流道以雲袖為人質要脅，亂世狂刀受其挑斷全身筋脈，所幸，再遇人形師接回筋脈，並報仇誅殺凶流道，之後未再涉入江湖紅塵。

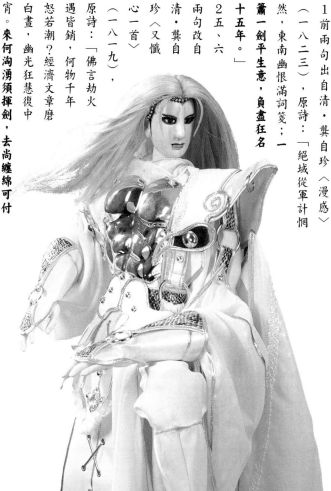

非凡公子

初登場：霹靂狂刀 第32集（即詩詞初現）

退場：霹靂圖騰 第12集

出場集數：442集

興生俱來人中兔①唯

吾与天同高壽

雙獅踏翻塵危

浪一肩搖東古人愁

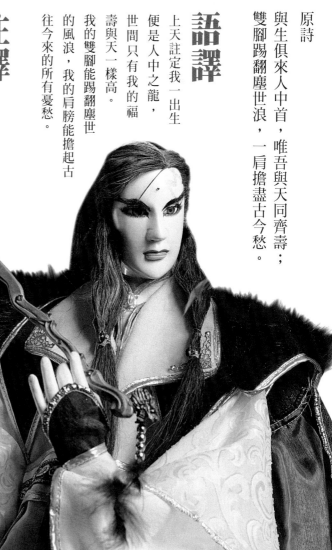

【非凡公子】
（五方星主北玄武）

駕凌玄武九天翔，
智謀非凡名聲揚；
塵世濁浪不沾足，
心傾竹音識長才。

原詩

與生俱來人中首，唯吾與天同齊壽；
雙腳踢翻塵世浪，一肩擔盡古今愁。

語譯

上天註定我一出生
便是人中之龍，
世間只有我的福
壽與天一樣高。
我的雙腳能踢翻塵世
的風浪，我的肩膀能擔起古
往今來的所有憂愁。

注釋

①與生俱來：一生下來就具備的。

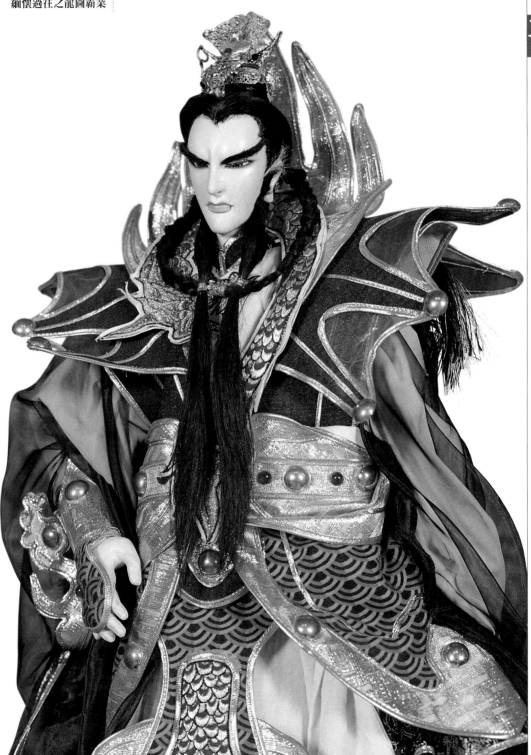

【天策真龍】
緬懷過往之龍圖霸業

豪情縱橫揚天際，叱吒風雲傲世行；天下無雙英雄魄，倒臥沙場戰士魂；
宮殿笙歌依舊響，今朝霸業夢中境；尋遍千山萬里路，不知何處是家鄉。

賞析

身具三教與魔族血統的非凡公子，身負多重血胤的天之驕子，透過「人中首」、「唯吾與天」等字句，將自滿驕矜、唯吾獨尊的一面顯露無遺。後二句典出清朝通州詩丐所寫之〈絕命詩〉（附錄1），用在非凡公子身上，「踢翻」與「擔盡」的動作突顯非凡公子之能為非凡，強調以一己之力便足以支撐天下、改變局勢之優越修為，且傳達非凡公子一統天下之野心。

角色簡介

身具三教主與魔族混合的正邪血統之非凡公子，身負傲人武學與智謀，手持逗鳥棒為其代表特色。非凡公子為追殺父仇人渡海來到中原，便居於猜心園中運籌帷幄，在素還真推波助瀾下，非凡公子創立霹靂王朝，卻因剛愎自用、樹敵眾多而落難流離，幾經輾轉，非凡公子選擇追隨祖父魔魁，換血成為魔界一員。七星傳說流傳武林，非凡公子以

五方之主中北玄武身分再度現世，魔界卻遭魔劍道各個擊破、魔魁亦戰死，非凡公子轉向與素還真合作、聯手對抗天策真龍。為阻止天策真龍取得五方地氣，非凡公子返回猜心園遭遇天策真龍大軍逼殺，非凡公子毅然自爆身亡。

附錄

1清‧通州詩丐〈絕命詩〉：「賦性生來是野流，手提竹杖過通州；飯籃向曉迎殘月，歌板臨風唱晚秋。**兩腳踏翻塵世浪，一肩擔盡古今愁**；如今不受嗟來食，村犬何須吠未休？」

【魔魁】

龍腦・青陽子

初登場：霹靂狂刀 第40集（即詩詞初現）
暫退場：霹靂九皇座 第3集
集數：615集

萬里黃沙不見僧 ①

狂風暴雨摧儒生 ②

三敷原本是南蠻 ③

馬能平坐言高名 ④

原詩

三教原本道為首，焉能平坐共齊名。

萬里黃沙不見僧，狂風暴雨掩儒生；

語譯

教平起平坐。

教又豈能與道

儒釋道三教自始便是以道教為尊，儒釋兩

已淹沒儒門眾生。

黃沙遮蓋四周佛門僧侶的行蹤，狂風暴雨也

注釋

①**儒生**：研

習儒家學說

的學者。亦

泛指讀書人。

②**三教**：佛、儒、道之合稱。

③**道**：指道教。

④**齊名**：聲名相當。

賞析

以黃沙、風雨等大自然之力量反諷佛、儒勢力之卑微，一則象徵上天認同道教，與其信念相同，並共同打壓佛儒二教，另一則是嘲諷佛、儒在蒼生遭遇危難之時，無力拯救天下於水火。最後二句，更直接點出道教之優越，何需屈與佛、儒二教平起平坐。全詩用語直白，展現青陽子自信之姿與驕傲之態，也隱約可見日後脫離道教舊體系，而創立合修會的雄心大志。

角色簡介

負雄才大略，智謀無雙、氣魄非凡的龍腦青陽子，紅髮束冠，舉手投足盡是領導者之風範。青陽子不滿道儒釋三教平起平坐，遂脫離道教、集三教精華義理創立合修會，此舉觸怒道教人士而遭圍剿，青陽子遂化成靈氣躲於龍腦之內避禍，直到龍腦遭玄真君之無形箭重創，青陽子甫現出真身。霹靂狂刀時期，因緣際會下青合修會，霹靂甫現出真身，因緣際會下青

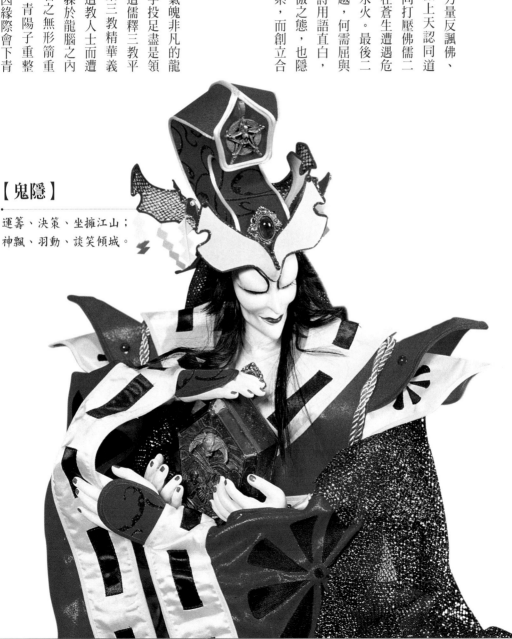

【鬼隱】

運籌、決策、坐擁江山；
神飄、羽動、談笑傾城。

陽子與素還真結義，從昔日梟雄轉為正道棟樑。潛沉後再出的青陽子率領天地門五道子，破四方陣法、救正道群英，運籌帷幄重創鬼隱、計陷四無君，力抗冥界天獄、邪能境等勢力，開鬼樓救中毒的素還真。青陽子再以七月笙算計四無君，使其身中萬毒珠之毒並亡命於劍君十二恨劍下。復出的妖刀界攻入天地門，青陽子護旋璣子逃往九州聯盟尋求庇護，未料妖刀界大軍再出，包圍九州聯盟，青陽子殺出重圍、負傷回到天地門，並引爆天地門的千子彈機關，天地門於是崩塌，青陽子生死不明。

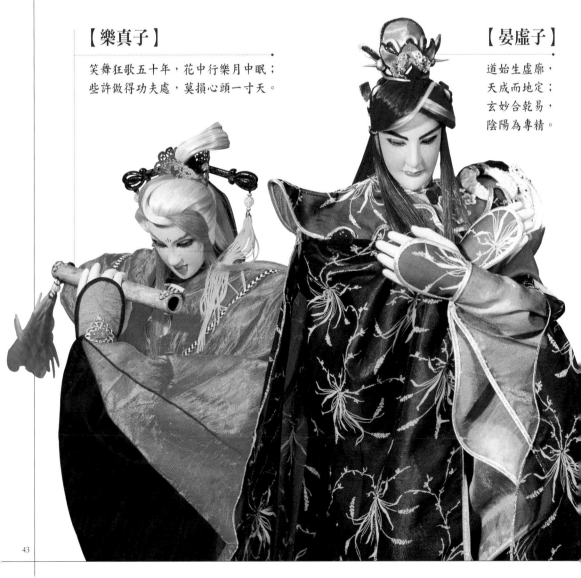

【樂真子】

笑舞狂歌五十年，花中行樂月中眠；
些許做得功夫處，莫損心頭一寸天。

【晏虛子】

道始生虛廓，
天成而地定；
玄妙合乾易，
陰陽為專精。

神鶴佐木

初登場：霹靂狂刀　第42集（即詩詞初現）
暫退場：霹靂神州Ⅱ之蒼玄泣　第14集
集數：1094集

紅塵白浪兩茫茫①

忍辱柔和是妙方

到處隨緣延歲月②③

終身安份度時光

神鶴佐木

休得④爭強來鬥勝⑤

百年渾是文武揚⑦

頃刻⑧一聲鑼鼓歇

不知何處是家鄉

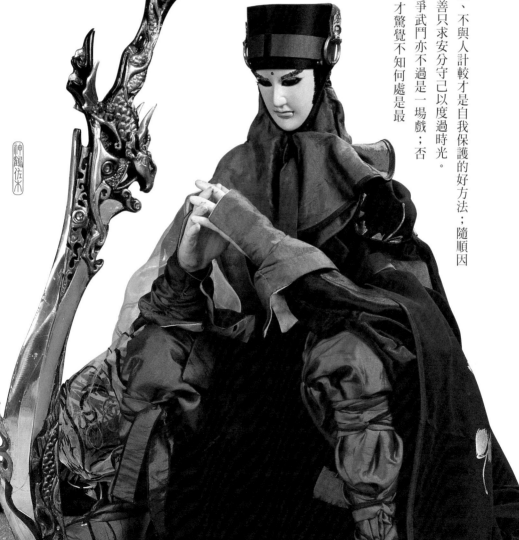

語譯

人生無常、前途茫茫，要懂得忍讓、不與人計較才是自我保護的好方法；隨順因緣不妄求以面對日常生活，隨時行善只求安分守己以度過時光。

切勿為小事與人爭強鬥勝，人生文爭武鬥亦不過是一場戲；否則待劇終的鑼鼓聲響，幕終人散，才驚覺不知何處是最後歸處。

注釋

① 紅塵白浪：引申為起伏不定的人生。

② 隨緣：隨著外界的條件而行事。

③ 延：迎請。

④ 休得：不得、不要。

⑤ 爭強鬥勝：與人競爭、較量高下，力求勝過他人。

⑥ 渾：全部、整個。

⑦ 揚：彰顯、稱頌。

⑧ 頃刻：形容極短的時間。

賞析

此詩節錄自明朝憨山大師〈醒世歌〉（附錄1），原文乃為警醒世人學佛向善，同時亦作為點醒自己的座右銘，與神鶴佐木從波折到尋求平靜的一生相呼應。前四句描述神鶴佐木從東瀛忍者到投入佛門，看透紅塵而恬淡了悟的心性轉念，在人生起伏中學會忍耐以柔克剛，再進階到體悟世事隨緣、安分度日。後四句，是神鶴佐木奔波江湖的感觸，亦警示世人勿窮耗一生於爭強奪勝之中，否則驀然回首，發現曾經為追求名利而拋棄的故鄉、家人、情感皆已不存，一身飄零無所依靠。

角色簡介

東瀛忍者黑流派宗師—神鶴佐木，因殺害非凡公子養父七色龍而出走中原以避禍，並決意皈依佛門，法號普生。一心欲避世歸隱的神鶴佐木於菩提學院靜修，仍被非凡公子認出身分並用計將其趕出菩提學院，神鶴佐木因而遷居大雪原，結識雪中狼，與之共同扶養盼夢圓。無奈風塵染人，黑流被非凡公子所滅，神鶴佐木恢復忍者身分、踏入江湖，最後為公理正義毅然加入射日必殺組，但在暗殺九錫君任務中受創而銷聲匿跡。直到霹靂皇龍紀時期，失去過往記憶的神鶴佐木隨犬若丸侵犯中原，後在素還真的安排、仙靈地界神官協助下，神鶴佐木終於恢復記憶，加入正道阻止東瀛以及異度魔界之侵略行動。

附錄

1 明・憨山大師〈醒世歌〉：「紅塵白浪兩茫茫，忍辱柔和是妙方，到處隨緣延歲月，終身安分度時光。休將自己心田昧，莫把他人過失揚，謹慎穩守無懊惱，耐煩做事好商量。從來硬弩弦先斷，每見鋼刀口易傷，惹禍只因閒口舌，招愆多為狠心腸。是非不必爭人我，彼此何須論短長，世事由來多缺陷，此身那得免無常。吃些虧處原無害，讓他幾分有何妨，春天纔看楊柳綠，秋風又見菊花黃。榮華總是三更夢，富貴還同九月霜，老病死生誰替得，酸甜苦辣自承當。人縱巧計誇伶俐，天自從容作主張，詔曲貪瞋真地獄，公平正直即天堂。麝因香重身先死，蠶為絲多命早亡。一劑養身平胃散，兩鍾和氣二陳湯。生前枉費心千萬，死後空持手一雙，悲歡離合朝朝鬧，壽夭窮通日日忙。休門勝敗莫爭強，百年渾是戲文場，頃刻一聲鑼鼓歇，不知何處是家鄉。」

【楓神官】

百葉楓，百里紅；
赤塵地，動靈姿。

劍君十二恨

一恨才人無行
二恨紅顏薄命②
三恨江浪不息

初登場：霹靂狂刀 第58集（即詩詞初現）
退場：霹靂劫之闍城血印 第21集
出場集數：665集

四恨世態炎冷③

五恨月台易漏④

六恨蘭葉多焦

七恨河豚甚毒⑤

八恨架花生刺⑥

九恨夏夜有蚊

十恨薜蘿藏虺⑧

十一恨未食敗果

十二恨⑦

十二恨天下無敵

語譯

人生在世有種種悵憾之事，一恨有才學卻品行不良之人，二恨貌美女子容易命運多舛，三恨江面上的海浪波濤洶湧不停，四恨世俗情態反覆無常，五恨良辰美景容易消逝，六恨蘭花的葉片因烈日曝曬而焦黃，七恨河豚肉鮮美卻含有劇毒，八恨薔薇花雖嬌美卻帶刺，九恨夏日夜裡涼爽卻有蚊聲打擾，十恨茂密的薜蘿中常藏有毒蛇，十一恨自闖蕩江湖後便未曾敗過，十二恨自身武藝高強已是天下無人能敵。

注釋

① **無行**：品行不良、惡劣。

② **紅顏薄命**：紅顏，女子美麗的容顏。紅顏薄命，嘆息美人命運不好、多舛。

③ **世態炎冷**：指人世間反覆無常的人情變化。

④ **月台易漏**：漏，為盛水的銅壺，底穿一孔，壺中水因漏而漸減，刻度逐漸

顯露，據此測知時刻，通常畫漏六十刻，夜漏四十刻。月台，指賞月的露天平臺。月台易漏，指良辰美景易逝。

⑤河豚：亦稱為「豚魚」，口小腹大的魚類，受驚擾則全身鼓脹棘刺。味甚美，但肝臟、生殖腺及血液有劇毒，經處理後才可食用。

⑥架花：須要架子來支撐的花，如荼蘼與薔薇等。

⑦薜蘿：植物名，薜荔和女蘿，常攀緣於山野林木或屋壁之上。

⑧虺：毒蛇。

賞析

（錄1），張潮的十恨乃名士理怨世間事物的不完滿，此處做為初出江湖桀驁不馴的劍君十二恨出場詩，一方面顯示其追求完美的偏執心態，另一方面，則揭示劍君對其武藝的自負。劍君十二恨如其名共有十二恨事，「才人無行」、「紅顏薄命」、「世態炎冷」是對於人之品行、命運以及人情冷暖的現實有感，而「江浪不息」、「月台易漏」、「夏夜有蚊」、「薜蘿藏虺」是對人生所遭遇的不完美之

此詩改編自清朝張潮〈幽夢影〉（附

事而感嘆，「蘭葉多焦」、「河豚甚毒」、「架花生刺」則是看似美麗之物卻有缺陷。前十恨感嘆世間沒有完美之物，卻也襯托劍君十二恨追求完美劍意的崇高目標，十一恨彰顯劍君十二恨對劍的領悟與執著，讓他不斷突破自我、攀越頂峰，最後一句十二恨「天下無敵」傳達劍君十二恨體悟最終完美的劍意，天下之人無法與之匹敵的優越自負。

角色簡介

【神秘女郎】

以棋局開釋劍君(幽靈箭6)

小藝無難精，上智有未解，
君看局中戲，妙不出局外；
屹然兩國立，限以大河界，
連營桌中權，四壁設堅械。
三十二子者，一一具變相。

劍君十二恨乃以劍為名、仗劍天涯的獨行俠客，黑髮及肩，身揹劍架，視敵人強弱而選擇相應之劍對付。劍君十二恨於霹靂狂刀初登場，因武林盛傳葉小釵為天下第一快劍而前往尋釁，後被素還真所勸，而改以筆代劍決勝負。再得神秘女郎靈嘯月引薦而成為儒教傳人，與亂世狂刀、葉小釵同為三教劍式，參與誅殺天策真龍之四刀四劍陣。歷經一段時間蟄伏，體悟武癡劍武真意的劍君十二恨再現江湖，取北無君、四無君之性命，並致力追查嗜血者，卻不敵冰爵褆摩而慘遭嗜血，最後，即將完全同化為嗜血族之前的劍君十二恨，殺上玄空島、血戰葉口月人，以最後一滴血凝聚最純粹的劍意重創葉口月人，但被九幽等人擊殺、昂立而亡。

附錄
1 清・張潮〈幽夢影〉卷五：「一恨書囊易蛀，二恨夏夜有蚊，三恨月臺易漏，四恨菊葉多焦，五恨松多大蟻，六恨竹多落葉，七恨桂荷易謝，八恨薜蘿藏虺，九恨架花生刺，十恨河豚多毒。」

蟻天・海殤君

初登場：霹靂幽靈箭第一部 第2集（即詩詞初現）

退場：霹靂烽火錄 第25集

出場集數：125集

① 憨海沉浮名利爭

② 石光電火步此生

③ 風塵憾事揮不盡

④ 觀世不笑是癡人

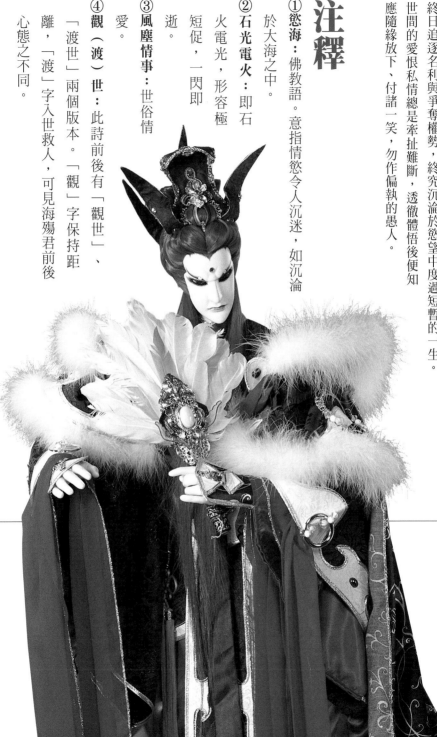

語譯

終日追逐名利與爭奪權勢，終究沉淪於慾望中度過短暫的一生。

世間的愛恨私情總是牽扯難斷，透徹體悟後便知應隨緣放下、付諸一笑，勿作偏執的愚人。

注釋

①慾海：佛教語。意指情慾令人沉迷，如沉淪於大海之中。

②石光電火：即石火電光，形容極短促，一閃即逝。

③風塵情事：世俗情愛。

④觀（渡）世：此詩前後有「觀世」、「渡世」兩個版本。「觀」字保持距離，「渡」字入世救人，可見海殤君前後心態之不同。

賞析

此詩乃部分襲用唐朝白居易〈對酒〉（附錄1），描述慾望無窮如汪洋大海，但大多數人為爭奪名利而躍入其中浮浮沉沉，在彼此爭鬥、汲汲營營之中，一生如石光電火般快速飛逝，到闔眼蓋棺之時，一切只是一場空，說明人世短暫，應當即時醒悟，切勿執著名利。

面對這般滾滾紅塵，不懂得跳脫名利、不能夠勘破慾念便是隨波逐流的癡人。此詩體現海殤君淡然超脫的處事精神，以及不避坎坷的灑脫胸襟。蟻天海殤君原出場詩的最後一句為「觀」世不笑是癡人，在其入苦境、定居笑情山鄉後，便將詩號改為「渡」世不笑是癡人，點出他從旁觀世情到親身步入江湖的心境轉折。

角色簡介

海殤君，滅境先天、西丘三君之首，智勇無雙、重情重義，眉宇剛毅之氣不怒而威，談話間羽扇輕搖氣度從容。原隱居於西丘的海殤君為救至交一頁書再渡紅塵，與神秘女郎合作維持正道和平。

海殤君著名功績無數，闖是非小徑、破十里斷腸崖、殺七重冥王、助一頁書於天河重生、滅血道天宮、除滅境未來之宰。海鯨島一役，海殤君連同傲笑紅塵等六大高手血戰魔魁，戰況慘烈，無奈不敵魔魁而中招，雖被傲笑紅塵救出，仍傷重難治、無力回天。

附錄
1唐・白居易〈對酒〉：「蝸牛角上爭何事？**電光石火步一生**。隨富隨貧且歡喜，**不開口笑是癡人**。」

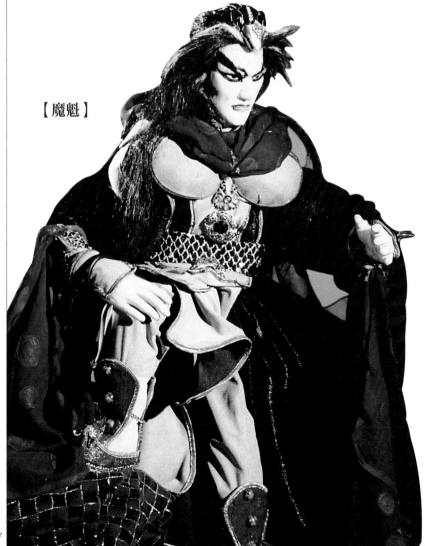

【魔魁】

傲笑紅塵

初登場：霹靂英雄榜 第50集（即詩詞初現）

暫退場：霹靂奇象 第33集

集數：734集

半涉濁流半席清 ①②③

倚箏閒吟廣陵文 ④⑤⑥

寒劍默聽君子意

傲視人間笑紅塵

語譯

雖身陷紅塵濁流，卻不願與之同流合污，仍堅守自我清高氣節，隨箏聲吟唱廣陵散一曲。唯有隨身佩劍能懂我心中遠大的志向，傲視人間、笑看凡人於紅塵載浮載沉之中。

注釋

① 涉：徒步渡水。

② 濁流：混濁的流水，隱喻濁世。

③ 席：用草莖、竹篾等編成的墊子，可坐臥，意指座位。

④ 倚：隨著、配合。

⑤ 吟：詠、誦。

⑥ 廣陵文：即廣陵散，東漢末年流行於廣陵地區（即今安徽壽縣境內）的民間樂曲，適用琴、箏、笙、筑等樂器演奏。魏晉時期竹林七賢之一嵇康受刑臨死前，彈奏廣陵散，因此廣陵散亦為嵇康的絕命曲。

賞析

首句中的「半」字，隱喻傲笑紅塵對於被捲入紅塵濁流的不願與拉扯，即使如此，傲笑紅塵仍堅定意念、不肯同流合汙。《廣陵散》乃中國音樂史上十大名曲之一，魏晉時期有名的「竹林七賢」之一，嵇康，因受人進讒言而得罪大將軍鍾會，被司馬昭下令處死，嵇康臨行前泰然自若，要來古琴彈了一曲廣陵散，彈完後即毀琴譜、從容就死，至此廣陵散遂成絕響。因此，傲笑紅塵以一曲廣陵散隱喻其如嵇康的一身傲骨孑然。「寒劍默聽君子意」透過箏音抒發自己的心緒，卻也以「寒」字引喻知音寥寥可數的淒涼，唯有將配劍視如知音，笑看俗人於紅塵濁流中翻騰。最後一句「傲視人間笑紅塵」，則嵌入傲笑紅塵之名以強調呼應。

角色簡介

傲笑紅塵劍術高超，為人耿直不阿，有著過人的堅持與執著，對於公理正義亦

【別見狂華】

有自我的判斷，認定事物非黑即白，容不下行不正當手段之人。因至愛愁月仙子身亡而退隱江湖，直到魔魁亂世，傲笑紅塵受其義弟海殤君所託參與海鯨島誅殺魔魁一役。天策真龍陷入瘋狂，傲笑紅塵受憶秋年指點劍招，與份雲聯手牽制天策真龍。葉口月人侵略苦境，傲笑紅塵再渡紅塵，與葉口月人約戰中取得關鍵的勝利。異度魔界掀戰端，傲笑紅塵遭俘虜、畢生功力盡被吸取殆盡，幸得正道人士全力周旋營救，而功體盡失的傲笑紅塵遇得太極宗師號崑崙，得其心法傳授、重新再入修練之途。

【愁月仙子】

嘗聞傾國與傾城，
翻使周郎受重名；
妻子豈應關大計，
英雄無奈是多情；
全家白骨成灰土，
一代紅妝照汗青。

【號崑崙】

海納百川，有容乃大；
壁立千仞，無欲則剛。

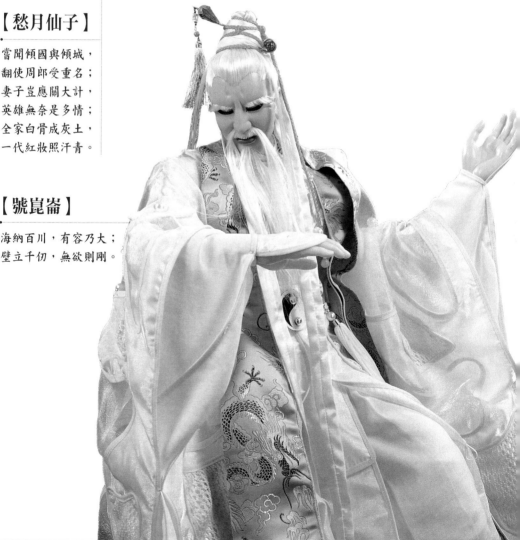

莫召奴

初登場：霹靂風暴 第39集 （即詩詞初現）

暫退場：霹靂神州 第27集

集數：859集

憂心悄悄在人間①

情多情

情繫江湖

②

③

語譯

世人說吾有心也好、無心也罷，吾之心始終不曾離開世俗人間；

世人道吾多情也好、薄情也罷，吾之情始終牽掛著江湖紅塵。

原詩

有心無心，心在人間；

多情薄情，情繫江湖。

草

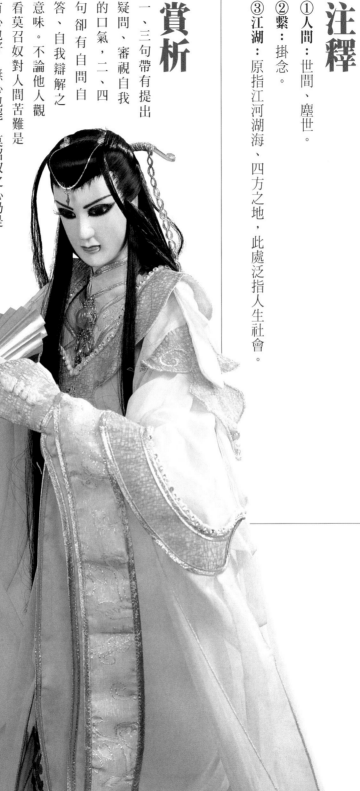

注釋

① **人間**：世間、塵世。

② **繫**：掛念。

③ **江湖**：原指江河湖海、四方之地，此處泛指人生社會。

賞析

一、三句帶有提出疑問、審視自我的口氣，二、四句卻有自問自答、自我辯解之意味。不論他人觀看莫召奴對人間苦難是有心也好、無心也罷，莫召奴之心仍是牽掛百姓，多情也好、薄情也罷，莫召奴志堅毅，依然相繫於這個江湖。此詩用詞低調溫和，突顯莫召奴溫雅儀品，以婉轉方式表達其內心淑世救民的偉大情懷。

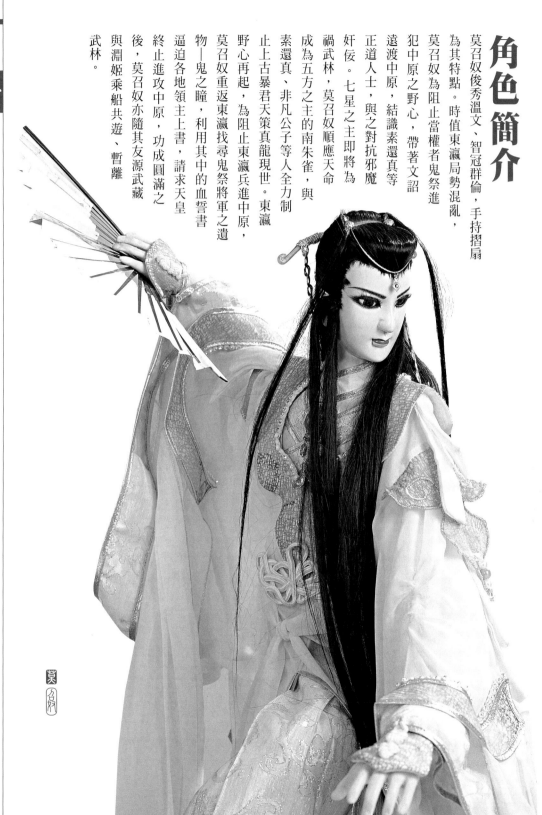

角色簡介

莫召奴俊秀溫文、智冠群倫，手持摺扇為其特點。時值東瀛局勢混亂，莫召奴為阻止當權者鬼祭進犯中原之野心，帶著文詔遠渡中原，結識素還真等正道人士，與之對抗邪魔奸佞。七星之主即將為禍武林，莫召奴順應天命成為五方之主的南朱雀，與素還真、非凡公子等人全力制止上古暴君天策真龍現世。東瀛野心再起，為阻止東瀛兵進中原，莫召奴重返東瀛找尋鬼祭將軍之遺物—鬼之瞳，利用其中的血誓書逼迫各地領主上書，請求天皇終止進攻中原，功成圓滿之後，莫召奴亦隨其友源武藏與淵姬乘船共遊、暫離武林。

玉骨冰心・白無垢

初登場：霹靂英雄榜之江湖血路 第21集（即詩詞初現）

暫退場：霹靂兵燹之刀戟戡魔錄 第25集

集數：485集

①

②

③

④

⑤

⑥

⑦

玉骨　冰心　白無垢

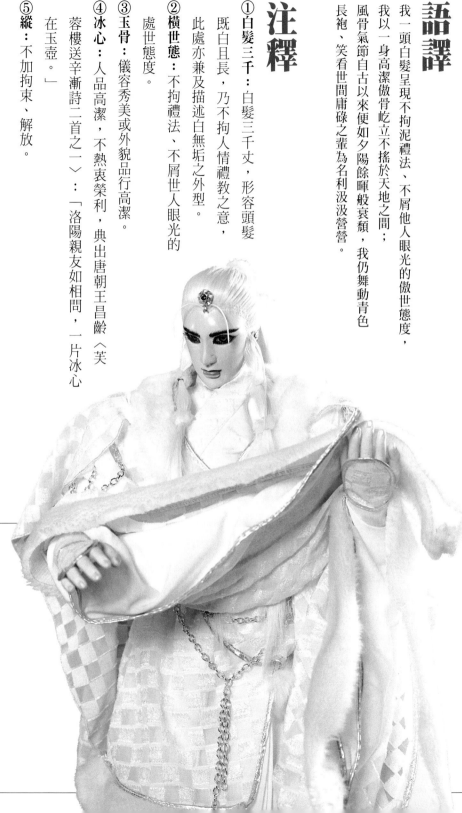

原詩

白髮三千橫世態，玉骨冰心縱蒼穹；風節自古如殘照，青袍一舞笑人庸。

語譯

我一頭白髮呈現不拘泥禮法、不屑他人眼光的傲世態度，

我以一身高潔傲骨屹立不搖於天地之間；

風骨氣節自古以來便如夕陽餘暉般衰頹，我仍舞動青色

長袍、笑看世間庸碌之輩為名利汲汲營營

注釋

①**白髮三千**：白髮三千丈，形容頭髮
既白且長，乃不拘人情禮教之意，
此處亦兼及描述白無垢之外型。

②**橫世態**：不拘禮法、不屑世人眼光的
處世態度。

③**玉骨**：儀容秀美或外貌品行高潔。

④**冰心**：人品高潔，不熱衷榮利，典出唐朝王昌齡〈芙
蓉樓送辛漸詩二首之一〉：「洛陽親友如相問，一片冰心
在玉壺。」

⑤**縱**：不加拘束、解放。

⑥風節：風骨氣節。

⑦青袍：青色的長袍，唐代制度中，八、九品官員穿著的青色長袍，用來指官職卑微。此指自甘卑微卻不慕榮利。

賞析

首句白髮三千出自唐朝李白〈秋浦歌〉（附錄1），描述白無垢之外貌姿態，亦隱喻其三千白髮乃歷經人間冷暖後的孤高身傲。第二句描述其冰清玉潔的高尚品格非凡人能並駕齊驅。第三句語氣轉折，暗諷世人之氣節如夕陽殘照，也感嘆世人忘卻風骨的重要。最後，揮揮衣袖，笑看世間庸碌之輩，顯現白無垢自甘卑微卻清高不汙於世之心境與氣度。

角色簡介

白無垢為天魔錄中的第一智者，應天魔之請而出涼心居運籌帷幄。天魔因佛魔合體、意識受衛佛子壓制而致性情殘暴，白無垢為救天魔，與琴魔、臥雲先

【臥雲】
身藏風雲心無塵，
古今聖賢誰為鄰；
一笑橫江挂書劍，
九重天外臥龍深。

【琴魔】

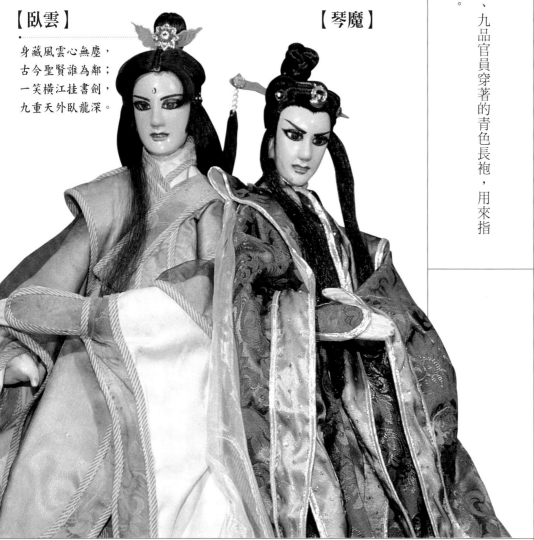

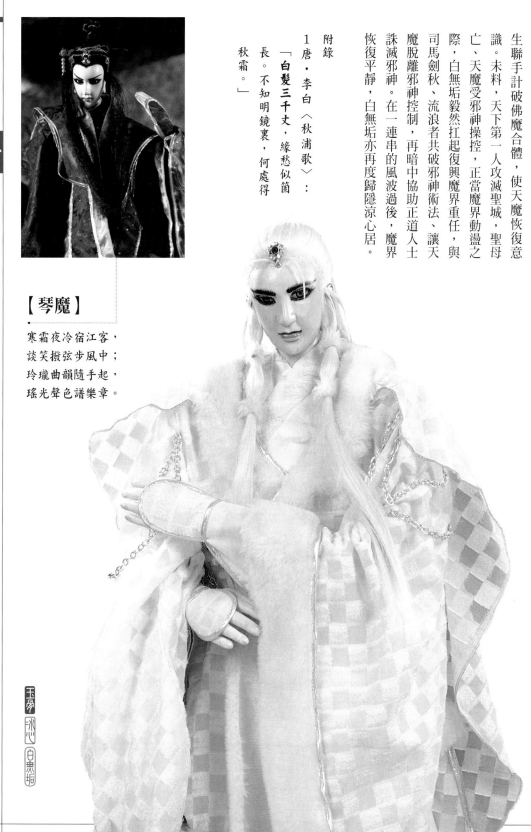

生聯手計破佛魔合體，使天魔恢復意識。未料，天下第一人攻滅聖城，聖母亡、天魔受邪神操控，正當魔界動盪之際，白無垢毅然扛起復興魔界重任，與司馬劍秋、流浪者共破邪神術法、讓天魔脫離邪神控制，再暗中協助正道人士誅滅邪神。在一連串的風波過後，魔界恢復平靜，白無垢亦再度歸隱涼心居。

附錄

1 唐・李白〈秋浦歌〉：

「**白髮三千丈**，緣愁似箇長。不知明鏡裏，何處得秋霜。」

【琴魔】

寒霜夜冷宿江客，
談笑撥弦步風中；
玲瓏曲韻隨手起，
瑤光聲色譜樂章。

佾雲

初登場：霹靂英雄榜之風起雲湧二 第21集（即詩詞初現）
退場：霹靂劫之闍城血印 第1集
出場集數：281集

拂長劍寄白雲①②

一生一愛一瓢飲③

舞秋月佾江風④⑤

也是頋狂也任真⑥⑦

語譯

輕輕掠過手中長劍，將心中所思寄託飄渺的白雲之上，只求簡樸單純度過此生便已滿足。在秋月皓耀與江風吹拂中恣意一舞，看似狂放之態卻也流露率真的自我本性。

注釋

①拂：輕輕掠過、抹拭。

②寄：託付、依附。

③瓢飲：瓢，把葫蘆剖成兩半，用作舀水盛東西的器具。瓢飲，以瓢為飲器，喻生活貧苦簡陋。

④佾：中國古代樂舞的行列，行數、人數縱橫皆相同，舞蹈用佾的多少，代表地位等級不同，天子八佾、諸侯六、大夫四、士二。

⑤江風：江面上吹拂的風。

⑥疏狂：狂放不羈的樣子。

⑦任真：任，聽憑。真，自然率真本性。任真，流露率真的自我本性。

佾雲
楷

賞析

淡泊心志與清簡樸實的生活，一直是俤雲的最愛，平日常以舞劍遣悶。在秋月照耀下，江上清風旁，良辰美景相伴，興來便揚劍起舞，人生無處不從容，猶如描述俤雲欲忘卻恩怨情仇、俗塵皆拋在酒醺後的嚮往。全文中白雲、秋月、江風皆有淡泊閒適從容之感，拂、舞、俤乃輕柔和緩的舉動，喻指俤雲心中對悠然愜意生活的憧憬。

角色簡介

俤雲，風雲雨電四結義中的「雲」，亦是雲門八采之一，因其心存善念且一頭金色長髮因而被稱為雲門太陽。俤雲因參與封印邪神大計，身受傷重而銷聲匿跡，直到邪神封印被破，半花容之野心與風雲雨電的恩怨浮出檯面，俤雲隨之現身武林，成功誅滅邪神，再與半花容一戰，親手了結風雲雨電之恩怨。天策真龍七星匯聚導致力量失控、陷入瘋狂，俤雲與傲笑紅塵各自以風之痕與憶

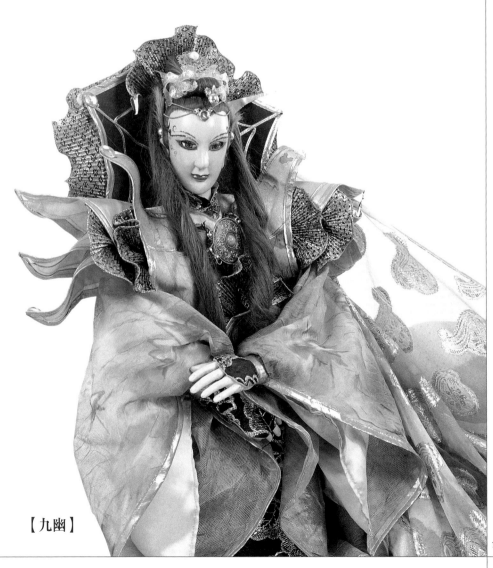

【九幽】

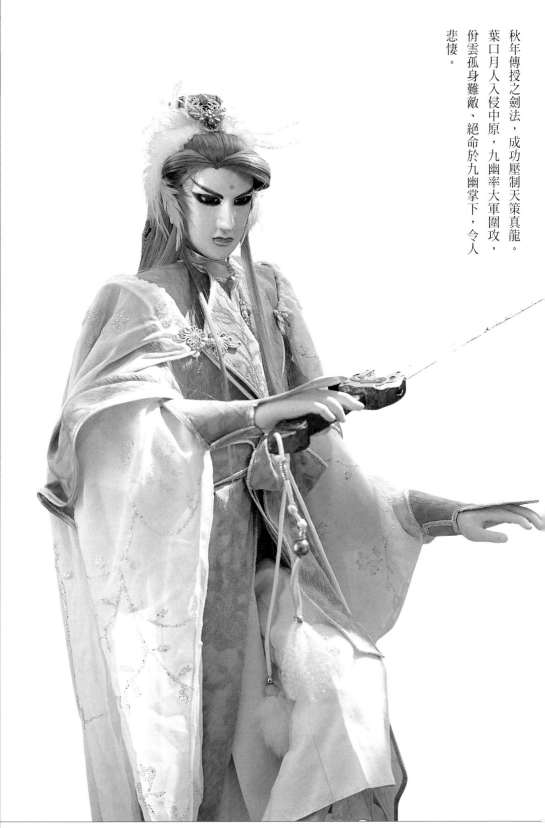

秋年傳授之劍法，成功壓制天策真龍。

葉口月人入侵中原，九幽率大軍圍攻，

佾雲孤身難敵、絕命於九幽掌下，令人悲悽。

劍痞・憶秋年

初登場：霹靂圖騰 第15集（即詩詞初現）

退場：霹靂異數之龍圖霸業 第29集

出場集數：35集

① 起雲乃地雨氤枕

② 與来偽臥醉電龍

③

④ 一任風月六宿痕

⑤

⑥ 直逍山舟悵秋身

劍痞 憶秋年

原詩

白雲天地為衾枕，興來倒臥醉花顏；

一任風月不留痕，逍遙山水憶秋年。

語譯

將白雲當作棉被、草地當作枕頭，一時興起便

就地仰躺，沉醉於美好的景致之中。

放任自己徜徉如此美景，心無牽掛如風拂

月照不留痕跡，一身逍遙自在、恣意享受

山水之樂。

注釋

①衾：棉被。

②興來：興致一來。

③醉花顏：花顏，美麗如花的容貌。唐朝李白〈怨歌

行〉：「十五入漢宮，花顏笑春紅。」醉花顏，引申為

沉醉在美麗的景色、美好的事物之中。

④任：任憑、聽憑。

⑤風月：風雅之事。

⑥憶秋年：回憶那段風華正茂的歲月；此乃嵌入角色名。

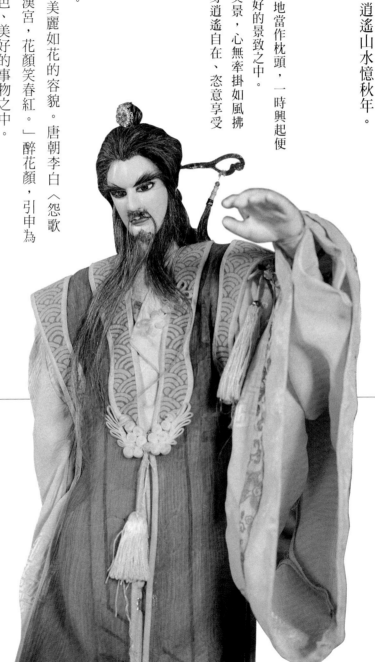

賞析

倦時以白雲為褥，綠地為枕，樂時恣意倒臥繁花遍野之中，所有紅塵俗事皆隨清風拂過、不留痕跡。全文多用白雲、天地、花、風、月等自然景物，搭配衾、枕等日常生活物品，不只營造出自在悠然的氛圍，更加深貼近平凡生活的真實，表達憶秋年反璞歸真、崇尚自然的赤子之心。

角色簡介

憶秋年著褐衣、蓄長鬚，卻懷有赤子之心，幽默的言談間蘊含豁達人生觀和隨遇而安的心態，其劍術修為已達人劍合一、隨心所欲之境界。初登場的憶秋年從容自天策真龍手下救走瀕死的素還真，之後與魔流劍風之痕一同在鳳形山正式步入武林，憶秋年暗中安排天策真龍匯聚六星之力，而使武林維持短暫和平。但憶秋年之能為引起策謀略忌憚，策謀略先計殺憶秋年之徒洛子商，憶秋

【洛子商】

【素還真】
弔憶秋年詩

風不定、人初靜，
明日落紅應滿徑；
流不盡、許多愁，
便作春江總是淚。
昨夜猶聽舞劍曲，
今宵只盼孤雲影；
回首君身已不在，
此恨永刻白蓮心。

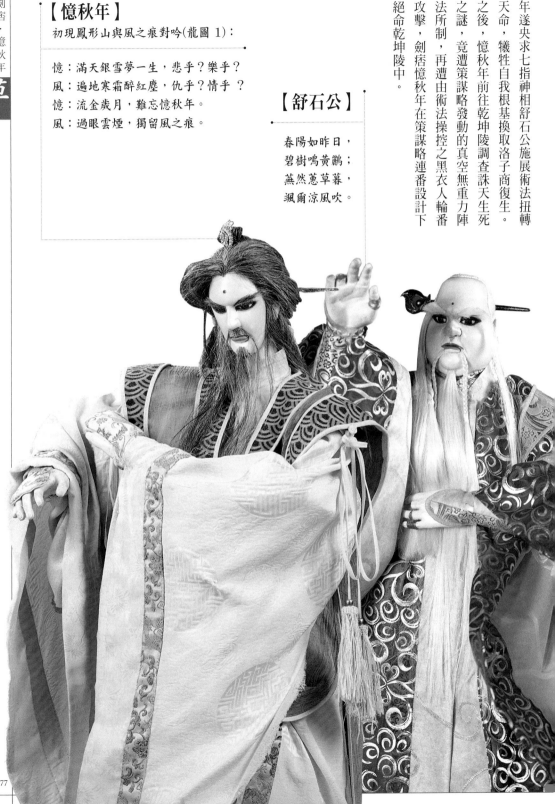

【憶秋年】

初現鳳形山與風之痕對吟(龍圖 1)：

憶：滿天銀雪夢一生，悲乎？樂乎？
風：遍地寒霜醉紅塵，仇乎？情乎？
憶：流金歲月，難忘憶秋年。
風：過眼雲煙，獨留風之痕。

【舒石公】

春陽如昨日，
碧樹鳴黃鸝；
蕪然蕙草暮，
颯爾涼風吹。

年遂央求七指神相舒石公施展術法扭轉
天命，犧牲自我根基換取洛子商復生。
之後，憶秋年前往乾坤陵調查誅天生死
之謎，竟遭策謀發動的真空無重力陣
法所制，再遭由術法操控之黑衣人輪番
攻擊，劍痞憶秋年在策謀連番設計下
絕命乾坤陵中。

魔流劍·風之痕

初登場：霹靂圖騰 第18集（即詩詞初現）

暫退場：霹靂兵燹之問鼎天下 第40集

集數：1025集

昂首千丘遠①

嘯傲風間②

堪尋敵手共論劍③

高處不勝寒④

語譯

抬頭瞭望重重山巒相疊的遠方，傲立於風中、不受束縛；如果能夠尋得足以相抗衡的對手一同論劍則此生無憾，卻是難得知己而感到孤獨寂寥。

注釋

① 昂首：抬頭。

② 嘯傲：曠達任性，不受拘束。

③ 堪：能夠。

④ 不勝：承受不了。

風之痕

賞析

前二句表現風之痕的劍術高超、無人能敵之境界，而「昂」、「嘯」二字突顯對自我劍術的驕傲與自負。第三句「堪尋敵手共論劍」則進一步點出風之痕專注於追求劍術造詣，欲追尋劍界高手以論劍，卻難逢敵手，最後一句「高處不勝寒」則透露風之痕一股傲世獨立之意。

角色簡介

魔界傳說中的劍術高手，平生追求劍術極致，創造出冷靜快意風之痕與狂野瘋狂魔流劍二種截然不同的劍法。因其友誅天之死而正式涉足武林，摯友憶秋年亦於調查誅天死因時被策謀計殺，風之痕遂怒殺策謀略計殺，而後其徒黑衣劍少與白衣劍少安危而出手，後受妖后之託、保護妖后產出之極體嬰兒，卻被鬼王與葉口月人大軍圍殺，得天忌與屈世途暗中相助而詐

【黑衣劍少】

暴雨挾狂風，
幽靈影未動；
聞者自喪膽，
鬼神劍下亡。

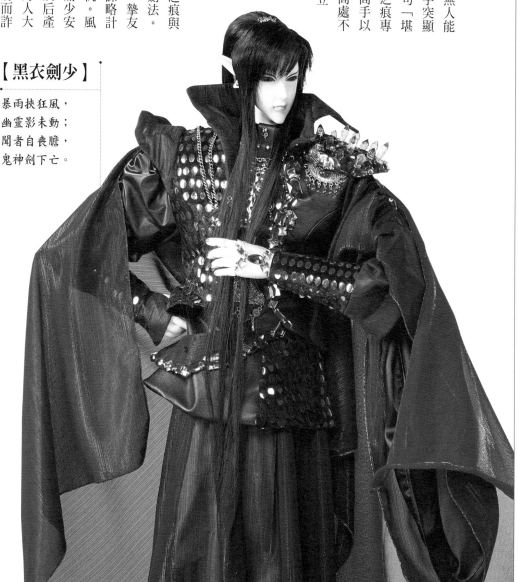

80

死脫險，風之痕遂與白衣劍少隱遁。棄天帝降臨人界，風之痕再渡紅塵與一頁書聯手，速度與力量合璧、攻守輪替，順利破除棄天帝護身氣罩，但風之痕遭棄天帝反撲而受重創，危急之際，一頁書使出八部龍神火逼退棄天帝的瞬間，三先天及時來援、挺身斷後，風之痕與一頁書二人得以趁隙全身而退。聖魔大戰再起，妖養。

后與黑衣劍少領邪尊道角逐天下，後受海蟾尊等論勝明彎大軍追殺，黑衣劍少逼命之際，風之痕與白衣劍少及時現身相救，風之痕遂與黑白雙少隱遁山林。

【妖后】

刀令妖雲摧九黯，
后儀天下立千秋。

平風造雨・四無君

毋我不能之事 ①

毋我不解之謎 ②

毋我不為之利 ③

毋我不勝之爭 ④

初登場：霹靂兵燹 第37集（即詩詞初現）
退場：霹靂異數之萬里征途 第31集
出場集數：73集

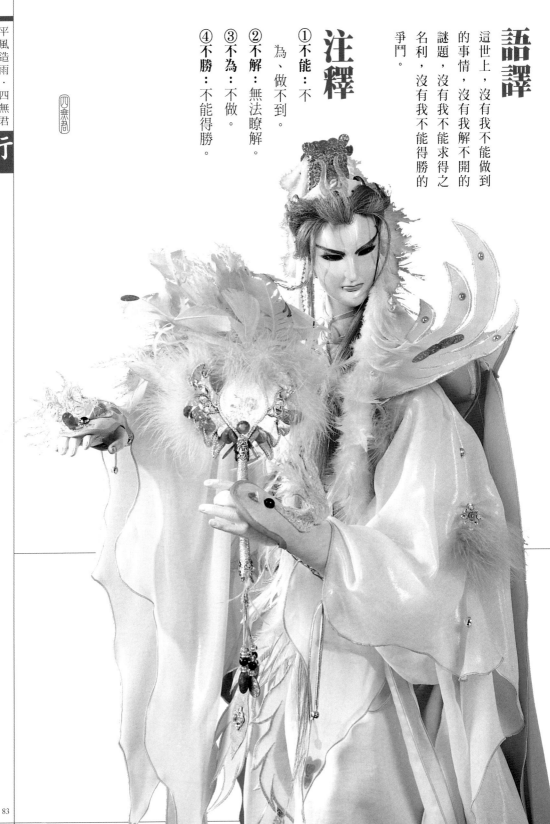

語譯

這世上，沒有我不能做到的事情，沒有我解不開的謎題，沒有我不能求得之名利，沒有我不能得勝的爭鬥。

注釋

① 不能：不能、做不到。

② 不為：做不到。

③ 不解：無法瞭解。

④ 不為：不做。

⑤ 不勝：不能得勝。

賞析

全文四句中，首字皆以無字為開頭，且一連四句，呼應「四無君」之名，充分彰顯四無君對自我的強烈自信與驕傲。

每句刻意用兩個否定字，以「無」與「不」字前後重複映襯，但實則強烈表達出肯定之意，有能為之事、能解之謎、必為之利、必勝之爭，直接而坦白，呼應四無君稱號「平風造雨」，任何事情皆在他之計畫與掌控之中，展現四無君在談笑間令敵手灰飛煙滅的能耐。

角色簡介

冥界天嶽首席軍師四無君，手持藍色鳳凰羽扇、藍色華麗衣著，個性自信狂傲、口才犀利，工於心計謀略，有著過人的智慧與處事手腕，為達目的而不擇手段。冥界天嶽聖主亡於一頁書之手，一頁書亦受重創得淨琉璃醫治，因此，四無君當機立斷擒得淨琉璃至天外南海，

【四無君殺體】

【牟尼上師】（冥界天嶽聖主）

盧山煙雨，浙江塘潮，牟尼開釋。

84

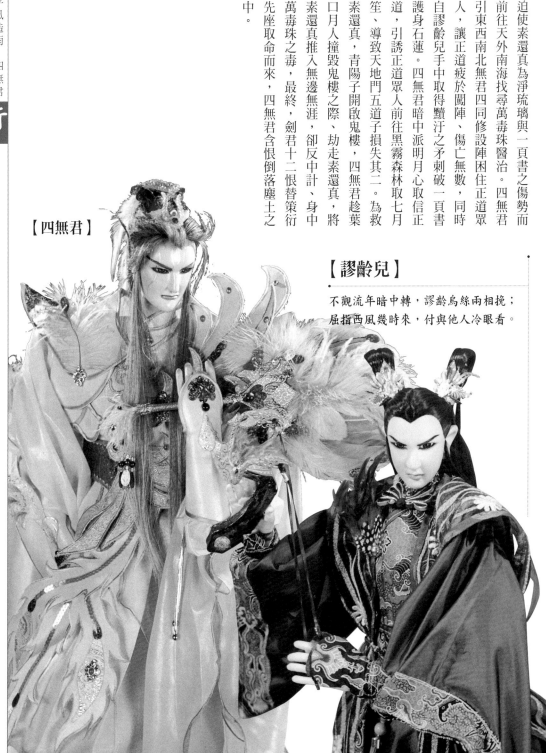

【四無君】

【謬齡兒】

不觀流年暗中轉，謬齡烏絲兩相挽；
屈指西風幾時來，付與他人冷眼看。

迫使素還真為淨琉璃與一頁書之傷勢而
前往天外南海找尋萬毒珠醫治。四無君
引東西南北四同修設陣困住正道眾
人，讓正道疲於闖陣、傷亡無數，同時
自謬齡兒手中取得黷汙之矛刺破一頁書
護身石蓮。四無君暗中派明月心取信正
道，引誘正道眾人前往黑霧森林取七月
笙、導致天地門五道子損失其二。為救
素還真，青陽子開啟鬼樓，四無君趁葉
口月人撞毀鬼樓之際、劫走素還真，將
素還真推入無邊無涯，卻反中計、身中
萬毒珠之毒，最終，劍君十二恨替策衍
先座取命而來，四無君含恨倒落塵土之
中。

秋山臨楓・臥江子

初登場：霹靂刀鋒 第13集（即詩詞初現）

退場：霹靂劫之闍城血印 第19集

出場集數：119集

① 藝侠

② 秋山待楓紅

③ 青臨沾水

④ 無雲彩

⑤ 麒麟降世多磨難

⑥ 江郎

⑦ 顧使盡長才

語譯

潛藏隱世於秋山等待楓紅時機，此時綠意渲染「洛水無痕秋山谷」，天空晴朗無雲。

有感聖賢君王降世必歷經種種磨難，吾願鞠躬盡瘁、竭盡長才以助一臂之力。

注釋

① 蟄伏：動物藏伏在土中不食不動。

② 秋山：指「洛水無痕秋山谷」，乃臥江子的隱居地。

③ 青臨：臨，來到。青臨，綠意盎然，此處暗指傲刀青麟。

④ 洛水：指「洛水無痕秋山谷」，乃臥江子的隱居地。

⑤ 麒麟：一種傳說中罕見的神獸。形似鹿，但體積較大；牛尾、馬蹄，頭上有獨角。背上有五彩毛紋，腹部有黃色毛，雄的名麒，雌的名麟，合稱麒麟。性情溫和，不傷人畜，不踐踏花草，故稱為仁獸。相傳只在太平盛世，或世有聖人時此獸才會出現，亦作

「騏驎」，此處暗指傲刀青驎。

⑥江郎：原指南朝梁文人江淹，此處暗指臥江子。

⑦長才：特出、專精的才能。

賞析

首句中「蟄伏」二字為主題，描述臥江子隱世等待時機之舉，第二句「青臨」及第三句之「麒麟」暗喻傲刀青驎之名，象徵延請臥江子入世的傲刀青驎心性良善、一片澄明，雖一心為民，卻因其過於心軟之性格，欲戰勝大城主與二城主成就霸業，一路註定遭遇諸多磨難與困難。但也因傲刀青驎之善念，臥江子在最後一句詩文中表達鞠躬盡瘁，竭盡一己長才以輔佐明君之強烈意圖。

角色簡介

精通奇門術法、滿腹經綸謀略的天外南海隱世奇人，一身綠衣、持綠羽扇，仙

【魔龍祭天】

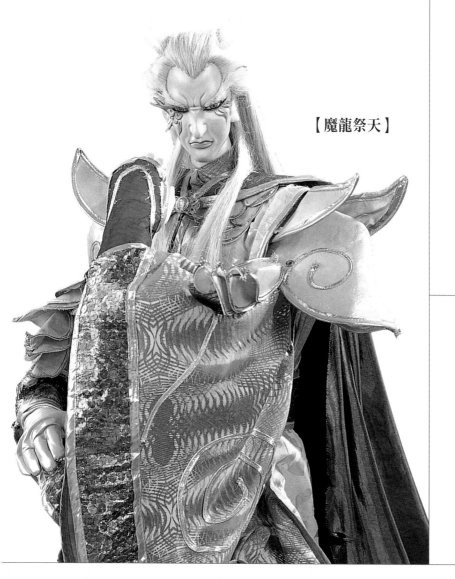

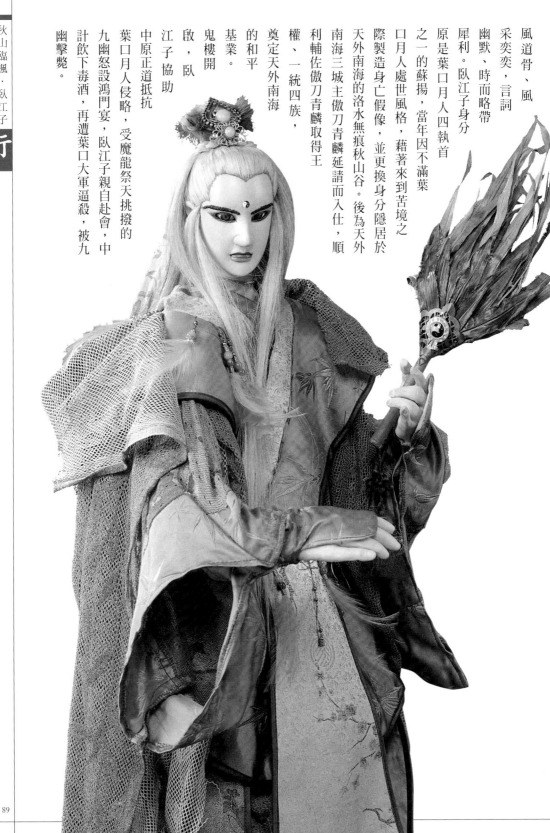

風道骨、風采奕奕，言詞幽默、時而略帶犀利。臥江子身分原是葉口月人四執首之一的蘇揚，當年因不滿葉口月人處世風格，藉著來到苦境之際製造造身亡假像，並更換身分隱居於天外南海的洛水無痕秋山谷。後為天外南海三城主傲刀青麟延請而入仕，順利輔佐傲刀青麟取得王權、一統四族，奠定天外南海的和平基業。

鬼樓開啟，臥江子協助中原正道抵抗九幽怒設鴻門宴，受魔龍祭天挑撥的葉口月人侵略，臥江子親自赴會，中計飲下毒酒，再遭葉口大軍逼殺，被九幽擊斃。

俠刀‧蜀道行

初登場：霹靂九皇座 第21集（即詩詞初現）

退場：霹靂劫之闍城血印 第26集

出場集數：56集

① 嘯引九霄俠龍起

② 俠龍起

③

④ 慈披玉地劍霄吟

⑤ 今朝鵬翼�where

⑥

一諾俠刀蜀道行

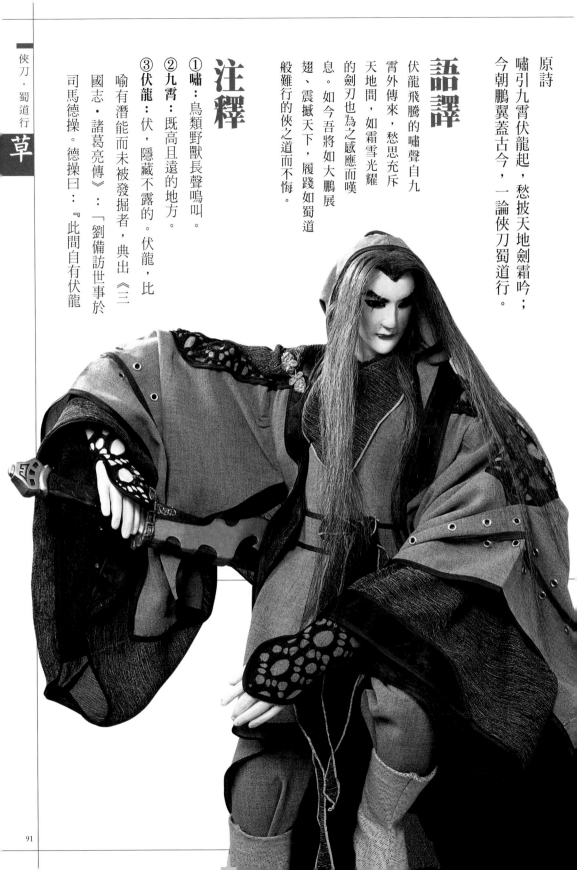

原詩

嘯引九霄伏龍起，愁披天地劍霜吟；
今朝鵬翼蓋古今，一論俠刀蜀道行。

語譯

伏龍飛騰的嘯聲自九霄外傳來，愁思充斥天地間，如霜雪光耀的劍刃也為之感應而嘆息。如今吾將如大鵬展翅、震撼天下，履踐如蜀道般難行的俠之道而不悔。

注釋

①嘯：鳥類野獸長聲鳴叫。

②九霄：既高且遠的地方。

③伏龍：伏，隱藏不露的。伏龍，比喻有潛能而未被發掘者，典出《三國志·諸葛亮傳》：「劉備訪世事於司馬德操。德操曰：『此間自有伏龍

⑥蓋：涵蓋。

⑤鵬翼：大型鳥禽的翅膀，比喻人的志向。

④披：披搭、散開。

鳳雛。』」

賞析

當愁思掩蓋天地人

間，劍

也為之吟

鳴，九霄天

外亦傳來飛騰

龍鳴。以伏龍隱

喻蜀道行埋藏已久卻

不曾抹滅的俠心，劍上

霜刃的光輝隱喻蜀道行高深的武學造

詣，若遇蒼生有難，蜀道行便如後二句

所描述，將大展雙翼、盡展其才，而其

氣勢將震撼古今。末句嵌入「蜀道行」

乃呼應角色名稱，亦指行俠之道如蜀道

難行，但蜀道行仍堅持以俠論事、以俠

行道的俠義精神。

【覆天殤】

傾國皇權，盡操吾手；
逆我王道，定殺不留。

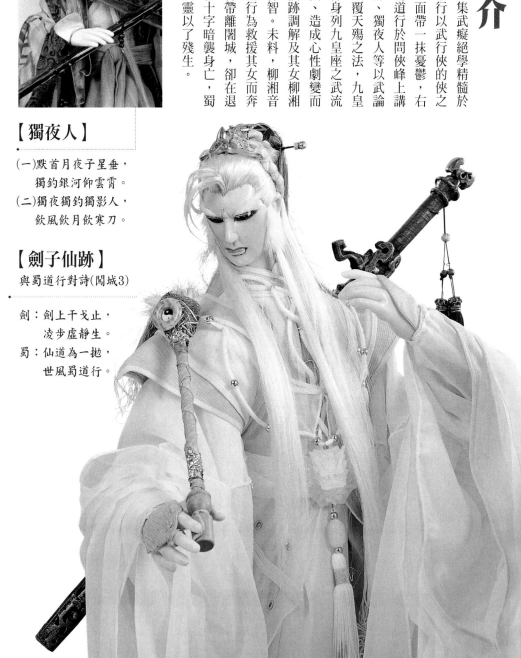

角色簡介

畢生體奉武癡精神，集武癡絕學精髓於大成的武癡傳人，奉行以武行俠的俠之道，品行沉穩內斂、面帶一抹憂鬱，右眼劃有一道傷疤。蜀道行於問俠峰上講論俠道，與劍子仙跡、獨夜人等以武論俠。為尋得消滅鬼王覆天殤之法，九皇座聚集飛天，蜀道行身列九皇座之武流座，卻中計身染燐菌、造成心性劇變而殺性大起，在劍子仙跡調解及其女柳湘音協助下，始恢復神智。未料，柳湘音被嗜血族所擒，蜀道行為救援其女而奔波，雖順利將柳湘音帶離閣城，卻在退隱之地，柳湘音被影十字暗襲身亡，蜀道行悲憤之下自蓋天靈以了殘生。

【獨夜人】

(一)默首月夜子星垂，
　　獨釣銀河仰雲霄。
(二)獨夜獨釣獨影人，
　　飲風飲月飲寒刀。

【劍子仙跡】
與蜀道行對詩(閣城3)

劍：劍上干戈止，
　　凌步虛靜生。
蜀：仙道為一拋，
　　世風蜀道行。

佛劍分說

初登場：霹靂九皇座 第34集（即詩詞初現）

暫退場：霹靂驚鴻之刀劍春秋 第17集

集數：916集

① 殺生

② 斬業非斬人

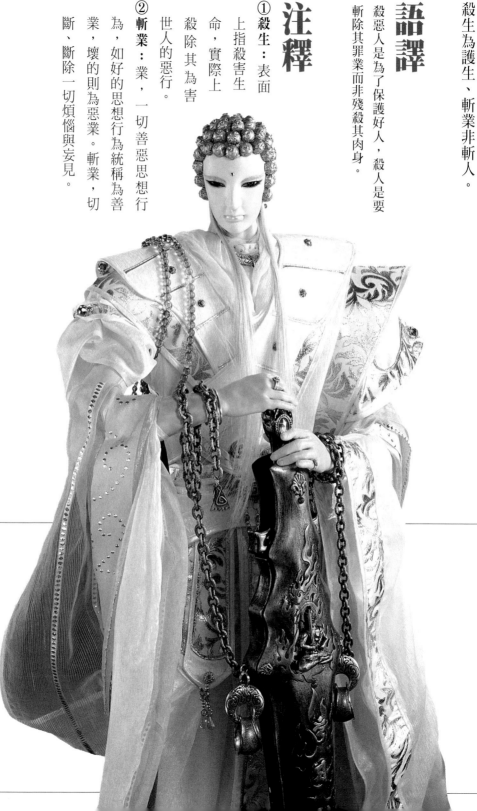

原詩

殺生為護生、斬業非斬人。

語譯

殺惡人是為了保護好人，殺人是要
斬除其罪業而非殘殺其肉身。

注釋

① **殺生**：表面
上指殺害生
命，實際上
殺除其為害
世人的惡行。

② **斬業**：業，一切善惡思想行
為，如好的思想行為統稱為善
業，壞的則為惡業。斬業，切
斷、斷除一切煩惱與妄見。

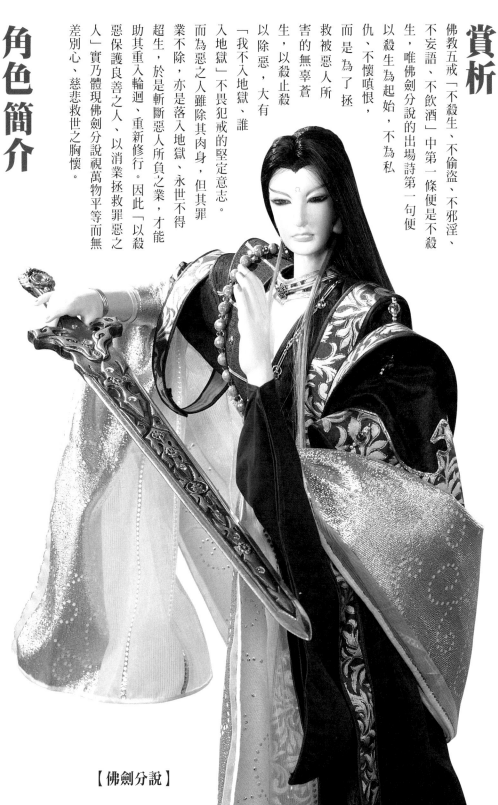

賞析

佛教五戒「不殺生、不偷盜、不邪淫、不妄語、不飲酒」中第一條便是不殺生，唯佛劍分說的出場詩第一句便以殺生為起始，不為私仇、不懷瞋恨，而是為了拯救被惡人所害的無辜蒼生，以殺止殺以除惡，大有「我不入地獄、誰入地獄」不畏犯戒的堅定意志。

而為惡之人雖除其肉身，但其罪業不除，亦是落入地獄、永世不得超生，於是斬斷惡人所負之業，才能助其重入輪迴、重新修行。因此「以殺惡保護良善之人、以消業拯救罪惡之人」實乃體現佛劍分說視萬物平等而無差別心、慈悲救世之胸懷。

角色簡介

【佛劍分說】

96

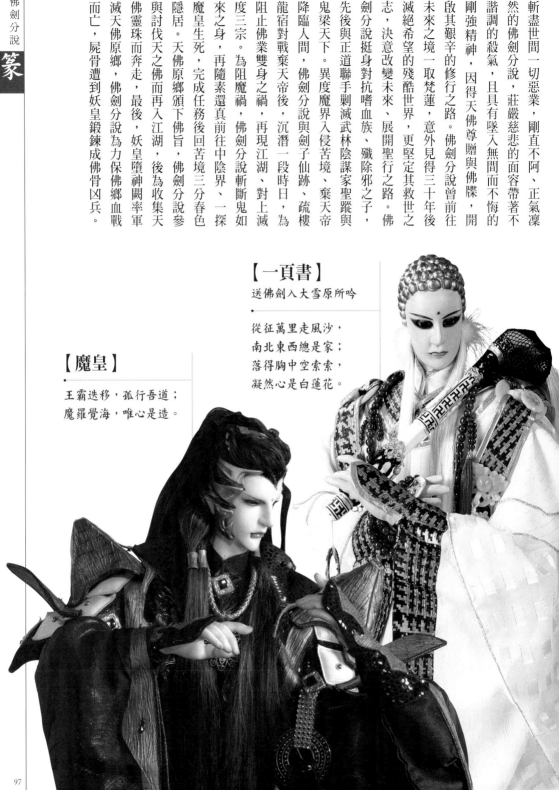

斬盡世間一切惡業，剛直不阿、正氣凜然的佛劍分說，莊嚴慈悲的面容帶著不諧調的殺氣，且具有墜入無間而不悔的剛強精神，因得天佛尊贈與佛牒，開啟其艱辛的修行之路。佛劍分說曾前往未來之境一取梵蓮，意外見得三十年後滅絕希望的殘酷世界，更堅定其救世之志，決意改變未來，展開聖行之路。佛劍分說挺身對抗嗜血族、殲除邪之子，先後與正道聯手剿滅武林陰謀家聖蹤與鬼梁天下。異度魔界入侵苦境、棄天帝降臨人間，佛劍分說與劍子仙跡、疏樓龍宿對戰棄天帝後，沉潛一段時日，為阻止佛業雙身之禍，再現江湖、對上滅度三宗。為阻魔禍，佛劍分說斬斷鬼如來之身，再隨素還真前往中陰界、一探魔皇生死，完成任務後回苦境三分春色隱居。天佛原鄉頒下佛旨，佛劍分說參與討伐天之佛而再入江湖，後為收集天佛靈珠而奔走，最後，妖皇墮神闕率軍滅天佛原鄉，佛劍分說為力保佛鄉血戰而亡，屍骨遭到妖皇鍛鍊成佛骨凶兵。

【一頁書】

送佛劍入大雪原所吟

從征萬里走風沙，
南北東西總是家；
落得胸中空索索，
凝然心是白蓮花。

【魔皇】

王霸迭移，孤行吾道；
魔羅覺海，唯心是造。

劍子仙跡

初登場：霹靂九皇座 第50集（即詩詞初現）

暫退場：霹靂經武紀之梟皇論戰 第3集

集數：686集

篆書字例

① 何須久指爭峰
② 不久指羲久對
③ 劍江湖泉峰
④ 間泉峰
⑤ 三人秋
⑥ 塵不

縱天下無雙

原詩

何須劍道爭鋒？千人指，萬人封；

可問江湖鼎峰，三尺秋水塵不染，天下無雙。

語譯

何須在劍道上與人爭奪第一之名？吾之劍術造

詣早已是千人所矚目，萬人齊聲推崇。吾以

何問鼎江湖、傲視群雄，憑吾所負之配劍從

未出鞘染上塵埃，就已是天下無雙。

注釋

① **爭鋒**：相互交戰以爭勝之舉。

② **指**：用手指示、對著，引申為向著。

③ **封**：封賞，古時帝王加封有功王族之舉，引伸為推崇之意。

④ **鼎峰**：鼎，為三足之金屬器具，亦引申為三方並立。鼎峰，問鼎天下、傲

視群峰。

⑤**秋水**：原指秋日清澈的湖水，亦比喻為光芒逼人的劍氣。典出唐朝白居易〈李都尉古劍詩〉：「湛然玉匣中，秋水澄不流。」

⑥**塵**：塵埃也，此處雙關，暗指劍子仙跡之配劍，古塵劍。

賞析

首句疑問句便已開門見山強調劍子仙跡在劍道上超凡造詣與自信，再以「千」、「萬」的數量詞堆砌出其根基之高深，「鼎」峰的鼎有三足，隱喻儒釋道三教先天並立之貌，劍子亦可衍伸解釋為劍界頂峰之人，而劍子以「問」字試探其他自認頂峰之人，更顯示其對劍術精深之自負驕傲。劍子仙跡之古塵劍非到必要之時不曾出鞘，但縱使劍不染塵，劍子仙跡之

角色簡介

為人豁達率真的道門先天，其劍術高超，喜用輕鬆幽默的口吻看待世俗人事。葉口月人危禍中原之際，劍子仙跡與其友佛劍分說、疏樓龍宿降臨玄空島主持正義。為追查蘭若經失竊案，劍子仙跡遭受聖蹟背後襲擊而墜下懸崖，傷癒復出之時，苦境再遇異度魔界之亂，劍子仙跡揮劍滅魔紛，古塵斬無私，卻誤中異度魔界陷阱、被元禍天荒斷去一臂，幸賴藥師慕少艾出手相救。棄天帝降臨為禍苦境，劍子仙跡亦再現塵寰，協助中原對抗神威，磐隱神宮一戰，劍子仙跡與佛劍分說、疏樓龍宿三人聯手，以神之招成功重創棄天帝。為阻佛業雙身，劍子仙跡協助一頁書，對抗滅度三宗，但被三宗之一的逆吾非道帶至集境。劍子仙跡自集境返回，幫助素還真一抗集境破軍府、死國、火宅佛獄等

劍術仍能受到萬人推崇，受譽天下無雙一詞亦不浮誇。

勢力，在燁世兵權領軍進攻疏璃仙境一役，劍子仙跡與燁世兵權交手卻被震飛，得疏樓龍宿所救，遂隱居以休養功體。

【聖蹟】

不染天下不染塵，
半分形跡半分蹤；
聖賢不過籠中影，
身遊瀟灑文武風。

疏樓龍宿

初登場：霹靂九皇座 第50集（即詩詞初現）

華陽輻輳鴻飛路橋①②③

更遴龍轡鱗④⑤

祟重壘玉棠宮燦煥⑥⑦⑧

不減風采

明昌華正盛芳顏⑨

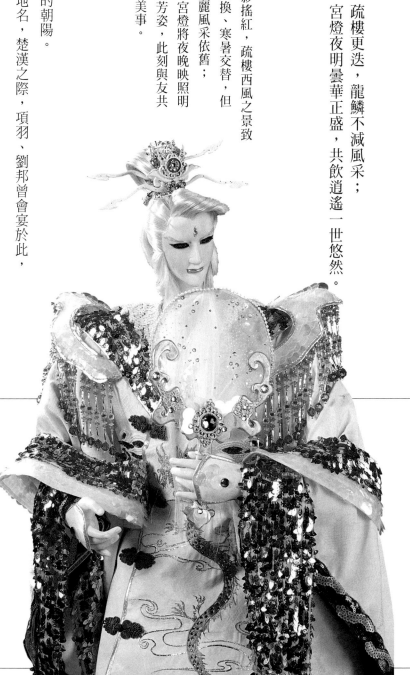

逍遙一世悠然

原詩

華陽初上鴻門紅，疏樓更迭，龍鱗不減風采；

紫金簫，白玉琴，宮燈夜明曇華正盛，共飲逍遙一世悠然。

語譯

華燈初上，屋內燭影搖紅，疏樓西風之景致
雖然隨著季節不斷變換、寒暑交替，但
疏樓西風之主仍是華麗風采依舊；
簫聲琴音和鳴並奏，宮燈將夜晚映照明
亮，曇花亦正值綻放芳姿，此刻與友共
飲是多麼逍遙恣意的美事。

注釋

① 華陽：燦爛光亮的朝陽。

② 鴻門紅：鴻門，地名，楚漢之際，項羽、劉邦曾會宴於此，

事見《史記‧項羽本紀》。鴻門紅，意指擺宴燃燒紅燭十分明亮。

③疏樓：疏樓龍宿居住地，疏樓西風的簡稱。

④更迭：交換、更替，指四季交替、季節變換。

⑤龍鱗：指疏樓龍宿的才華。

⑥紫金簫：樂器名，為劍子仙跡持有物。

⑦白玉琴：樂器名，為疏樓龍宿持有物。

⑦宮燈：宮廷用的燈籠，糊絹或鑲玻璃的多角形燈籠，下綴有流蘇。
形，每面繪有彩色圖畫，一般多為六角或八角

⑨曇華：即曇花，多於夜間開放的植物名，但花開不久即凋謝。

賞析

頭一句描寫疏樓西風的景物，第二句再以「更迭」形容時空變換，即使空間與時間不斷交錯變化，也唯有疏樓龍宿風采依舊。紫金簫為劍子仙跡所持之物，而疏樓龍宿則擁有白玉琴，簫琴齊奏，悅耳動聽，暗喻二人情誼之和，配合夜晚綻放的曇花可謂錦上添花，如此良時美景，逍遙愜意，願一生一世悠

【棄天帝】

角色簡介

疏樓龍宿為儒門天下第一龍首，機敏好辯、自信驕傲，珍珠扇輕搖間隱隱透出堅決果斷的冷酷，行事作風卻喜好華麗，從衣飾到住處盡顯貴氣奢華可見一斑。疏樓龍宿初現玄空島，高峻劍意震懾葉口月人，後與嗜血族西蒙劍約定結盟，唆使君楓白盜取傲笑紅塵劍譜，更出劍重創傲笑紅塵，為此與劍子仙跡、佛劍分說為敵，疏樓龍宿遂加入嗜血族，隱居於三分春色，直至棄天帝降臨人間，疏樓龍宿受佛劍分說之勸說而再渡紅塵。磐隱神宮一戰，疏樓龍宿與劍子仙跡、佛劍分說聯手重創棄天帝，疏樓龍宿為救被困神宮的劍子仙跡與佛劍分說二人而奔走，終於順利救得

劍子仙跡二人。妖世浮屠衝破境界、肆虐苦境，死國暗中覬覦中原，疏樓龍宿再次與劍子仙跡、佛劍分說共抗滅度三宗與阿修羅之威，卻在挺身斷後以護其他人撤退之際而受重傷。疏樓龍宿隱於幕後、休養功體，在得知佛劍分說為保天佛原鄉而犧牲的消息之後，疏樓龍宿決意再入紅塵，致力復生佛劍分說。

然自適。全詩寫景如繪，穿插紅、紫、金、白等豐富色彩，視覺、聽覺、嗅覺兼備，讓人彷彿身歷其境。

【疏樓龍宿】
與劍子仙跡對詞（九皇座50）

龍：蜉�蝣子，天地依，
　　水波不興煙月間。
劍：忘塵人，千巒坡，
　　山色一任飄渺間。

閻皇・西蒙

初登場：霹靂劫之閻城血印 第11集（即詩詞初現）
退場：霹靂劫之末世錄 第17集
出場集數：33集

古墓①得不到滿足

天堂容不下真相

地獄管不住桀傲

人間止不了卑微

聖界因吾而降生

原詩

古墓得不到滿足，天堂容不下真相；
地獄管不住狂傲，人間止不了卑微。
聖界因吾而降生！

語譯

嗜血族無法滿足只能生活在黑暗之中，天堂則無法容下嗜血族存在的真相。地獄無法控制嗜血族的尊高狂妄，人類只能屈膝卑微、臣服於嗜血族腳下。嗜血聖界因吾的降臨而誕生。

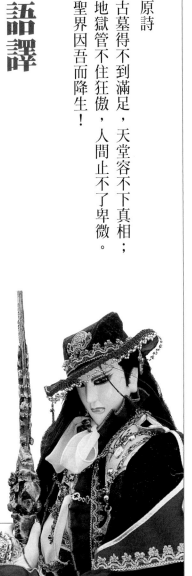

閻皇‧西蒙

行

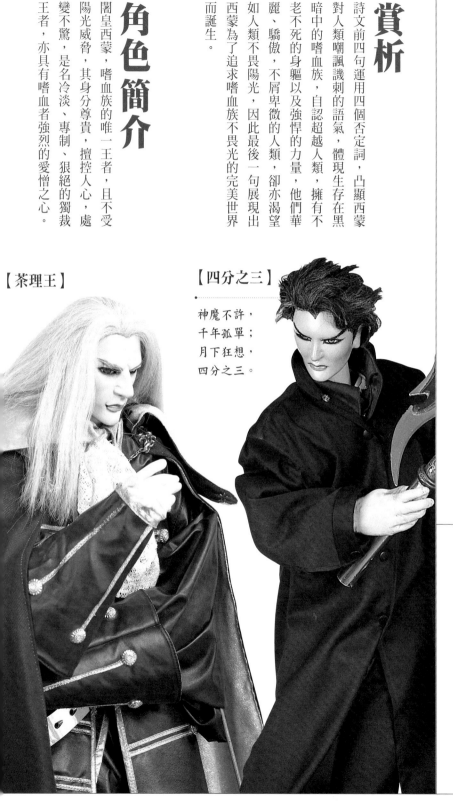

注釋

①古墓：古老的墳墓，引申為嗜血族生存的黑暗之處。

賞析

詩文前四句運用四個否定詞，凸顯西蒙對人類嘲諷譏刺的語氣，體現生存在黑暗中的嗜血族，自認超越人類，擁有不老不死的身軀以及強悍的力量，他們華麗、驕傲，不屑卑微的人類，卻亦渴望如人類不畏陽光，因此最後一句展現出西蒙為了追求嗜血族不畏光的完美世界而誕生。

角色簡介

闇皇西蒙，嗜血族的唯一王者，且不受陽光威脅，其身分尊貴，擅控人心，處變不驚，是名冷淡、專制、狠絕的獨裁王者，亦具有嗜血者強烈的愛憎之心。

【茶理王】

【四分之三】

神魔不許，
千年孤單；
月下狂想，
四分之三。

108

【邪之子】

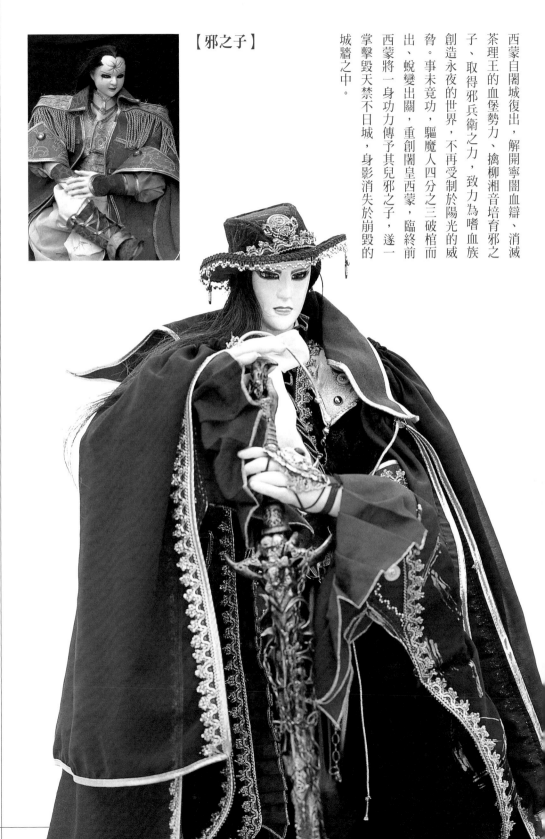

西蒙自闍城復出，解開寧闍血辯、消滅茶理王的血堡勢力、擒柳湘音培育邪之子、取得邪兵衛之力，致力為嗜血族創造永夜的世界，不再受制於陽光的威脅。事未竟功，驅魔人四分之三破棺而出、蛻變出關，重創闍皇西蒙，臨終前西蒙將一身功力傳予其兒邪之子，遂一掌擊毀天禁不日城，身影消失於崩毀的城牆之中。

陰川・蝴蝶君

初登場：霹靂皇朝之龍城聖影　第1集（即詩詞初現）

暫退場：霹靂兵燹之刀戟戡魔錄Ⅱ第7集

集數：107集

塊人兮塊人的氣

皖規矩兮規矩的

眉角殺手兮殺手

的角度兮戟兮

①

遊戲的魅力

原詩

壞人有壞人的氣魄，規矩有規矩的眉角，

殺手有殺手的角度，遊戲有遊戲的魅力。

語譯

當一名真正的壞人要有足夠的信心跟氣勢，我訂下的

殺人規矩自有其道理、必須遵守。殺手執行任務有我

自成一套的方式，殺人是一種遊戲，其中自有趣味深

深吸引人。

注釋

①眉角：規矩，閩南語中指做事的竅門。

【公孫月】

【蝴蝶君】

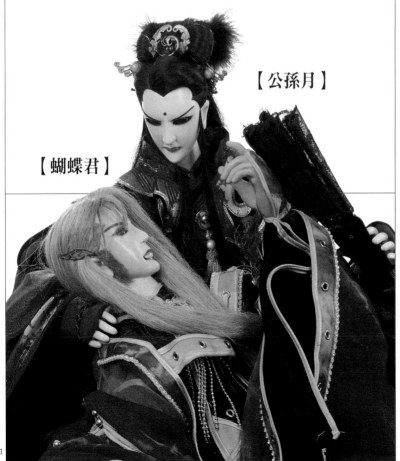

賞析

此詩強調蝴蝶君身為殺手的獨特作風，與一般窮凶極惡的殺手不同，他幽默風趣、邪中帶正，又精打細算、錙銖必較，曾立下「會面百兩、談話千兩、買賣昂貴、相殺免費」的買賣規矩，令人發噱。

角色簡介

北域三大刀劍傳說之一，刀法造詣高深、行事乾淨俐落、絕不拖泥帶水，畢生嗜錢如命，最愛黃金，為一名專事收銀買命的殺手。蝴蝶君為了公孫月而苦守陰川十八年，亦屢次協助正道，翻譯寧闇血辯、對戰東方鼎立與吞佛童子。

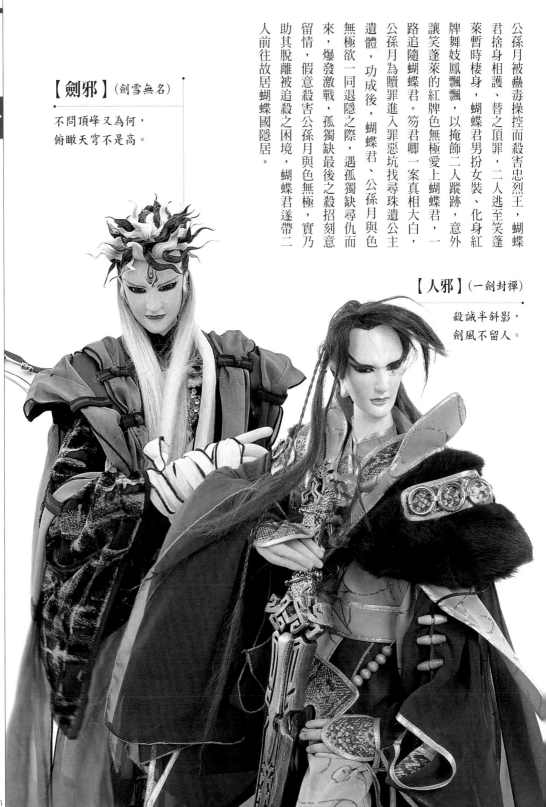

【劍邪】（劍雪無名）

不問頂峰又為何，
俯瞰天穹不是高。

【人邪】（一劍封禪）

殺誡半斜影，
劍風不留人。

公孫月被蠱毒操控而殺害忠烈王，蝴蝶君捨身相護、替之頂罪，二人逃至笑蓬萊暫時棲身，蝴蝶君男扮女裝、化身紅牌舞妓鳳飄飄，以掩飾二人蹤跡，意外讓笑蓬萊的紅牌色無極愛上蝴蝶君，一路追隨蝴蝶君。筍君卿一案真相大白，公孫月為贖罪進入罪惡坑找尋珠遺公主遺體，功成後，蝴蝶君、公孫月與色無極欲一同退隱之際，遇孤獨缺尋仇而來，爆發激戰，孤獨缺最後之殺招刻意留情，假意殺害公孫月與色無極，實乃助其脫離被追殺之困境，蝴蝶君遂帶二人前往故居蝴蝶國隱居。

藥師・慕少艾

初登場：霹靂劍蹤 第22集（即詩詞初現）
退場：霹靂兵燹之刀戟戡魔錄II 第16集
出場集數：55集

少年無端①愛風流

老來間賦②萬事休

萬丈③勳名④孤身外

百世經緯⑤一樽⑥中

語譯

年少輕狂時總愛放蕩自由、不受拘束，到年老時只想悠閒作詩自娛、無俗事煩憂。千萬功名利祿如身外之物、與我無關，權力地位不如手中的一杯美酒對我的誘惑更大。

注釋

①無端：沒來緣由。

②閒賦：閒，空暇。賦，吟詠、寫作。閒賦，閒暇之時吟詩自娛。

③萬丈：形容極高、極深之貌。

④勳名：指功勳名利。

⑤百世經緯：百世，百代，形容歷時久遠。經緯，規劃、治理，處理事物的方法與步驟。百世經緯，指可流傳百代的權力地位。

⑥樽：酒器。

賞析

少時風流不羈，喜好沾染紅塵俗事，到老時卻只願安閒度日，昔日功名成就一飲過後皆拋於腦後。少與老二字相對，襯托時移勢易之下，心境上的轉變與不同，萬丈和百世二詞凸顯功名與權勢對一般世俗之人的重要性，但對慕少艾而言，卻是身外之物，且不如一樽美酒，全詩的恬閒氣氛在在彰顯慕少艾淡泊恬達的人生觀。

角色簡介

藥師慕少艾，擁有相當高超的醫術與修為，為人幽默、風雅，俊逸面容蓄有細長白眉，常慵懶斜躺、吞吐雲霧，展現安閒自適的從容。因翳流擒捉活人實驗之事，慕少艾與忠烈王合作，化名認萍生潛入、內外聯手殲滅翳流。慕少艾與素還真爭麒麟寶穴失利而潛沉於其崖下，意外救得被聖蹤暗襲落崖的劍子仙跡，後再與素還真

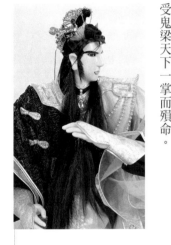

【鬼梁飛宇】

新豐美酒斗十千，
咸陽遊俠多少年，
相逢意氣為君飲，
繫馬高樓垂柳邊。

對抗異度魔界之重責大任。闍魔旱魃與練峨眉相繼入世，抗魔之戰轉趨激烈，慕少艾發揮藥師所長、研製丹藥提升練峨眉之功體。但因羽人非猿誤殺鬼梁飛宇，慕少艾為化羽人非猿雙方血仇，自願頂替羽人非猿承受鬼梁天下一掌而殞命。

【鬼梁天下】

天下無寒士，
一庇俱歡顏，
杯鍾千萬客，
情義談笑間。

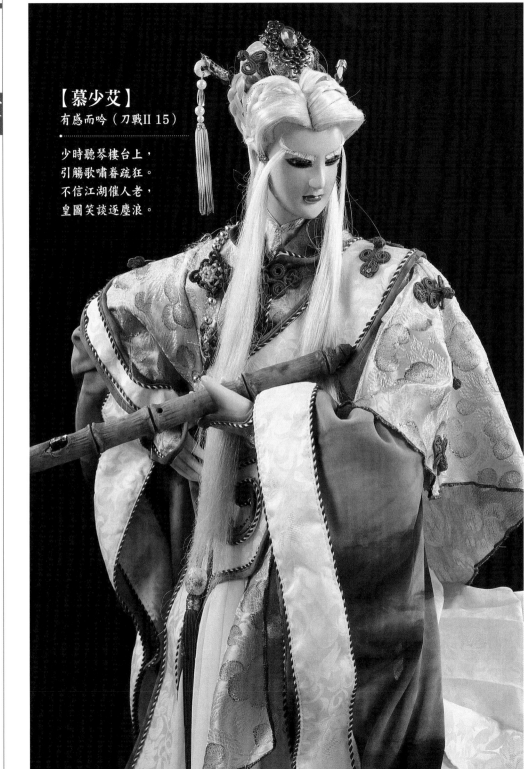

【慕少艾】
有感而吟（刀戰II 15）

少時聽琴樓台上，
引觴歌嘯眷疏狂。
不信江湖催人老，
皇圖笑談逐塵浪。

燕歸人

初登場：霹靂兵燹之刀戟戡魔錄 第26集（即詩詞初現）
退場：霹靂開疆紀 第2集
出場集數：207集

颯風沾 ①

誰與共 ②

誰敢擋

燕戟 ④

問途寒

飲

關

歸命人不還

③

燕歸人

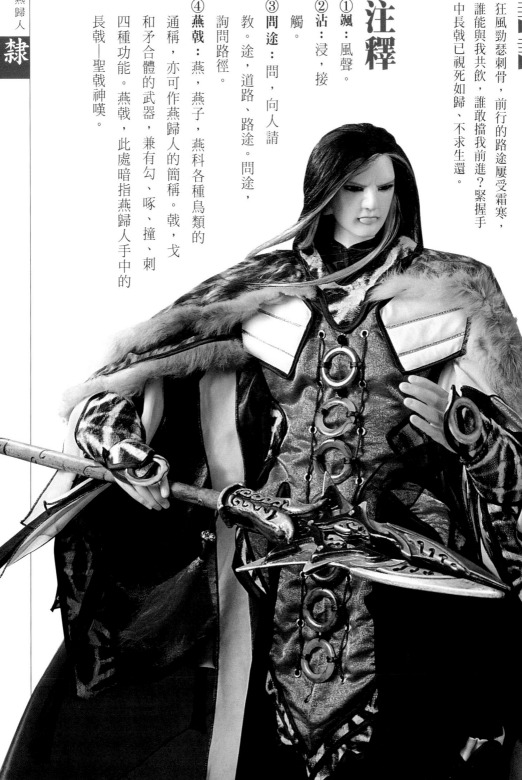

語譯

狂風勁瑟刺骨，前行的路途屢受霜寒，誰能與我共飲，誰敢擋我前進？緊握手中長戟已視死如歸、不求生還。

注釋

① 颯：風聲。

② 沾：浸，接觸。

③ 問途：問，向人請教。途，道路、路途。問途，詢問路徑。

④ 燕戟：燕，燕子，燕科各種鳥類的通稱，亦可作燕歸人的簡稱。戟，戈和矛合體的武器，兼有勾、啄、撞、刺四種功能。燕戟，此處暗指燕歸人手中的長戟—聖戟神嘆。

賞析

立於颯風之中的身影，看似豪放灑脫，「颯、寒」二字前後呼應、營造孤身而立的蒼涼淒冷，「問途寒」意謂在前進的路途中，遭遇寒霜所阻，但下一句「誰與共飲」中的「誰」字的反詰口吻則強調燕歸人不容置疑的堅定決心與氣魄。而「誰敢擋關」此句一如李白〈蜀道難〉「一夫當關，萬夫莫開」所述之氣魄，亦是燕歸人豪邁不屈的堅毅意念，不容他人阻饒，縱使人去不還，他亦不悔，只因他早已視死如歸。

角色簡介

英武挺拔、力大無窮的聖戟神魔持有者──燕歸人，重情義、性直率卻又心細，長戟在手，一抹紅色披風在風中飛揚，萬夫莫敵之氣概讓人為之震懼。燕歸人與羽人非獍來聯手擊敗異度魔界魔君閻魔旱魃，刀戟截魔於焉功成。

為救斷雁西風，燕歸人隻身勇闖翳流、無所畏懼。紫耀天朝創立頒下禁武令，燕歸人與正道眾人聯手抗衡，配合素還真與寂寞侯的蒼雲山鋤奸大計，燕歸人與汲無蹤等人圍攻六禍蒼龍，無奈六禍蒼龍身負紫龍戰鱗而刀劍難傷，燕歸人挺身斷後，渾身浴血堅持不肯退讓，頑強不屈的燕歸人豁命與六禍蒼龍同歸於盡，沉埋於崩毀的蒼雲山下。

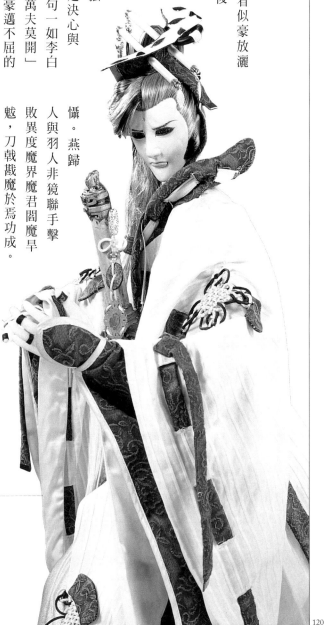

【寂寞侯】

極目冷眼笑蒼雲，寂寞一生傲天穹。
寂寞侯代表性名言：
人言一頁書之武學，素還真之智慧，最讓陰謀者忌憚。吾卻說，一頁書之智慧，素還真之武學，才是真正難以測度！

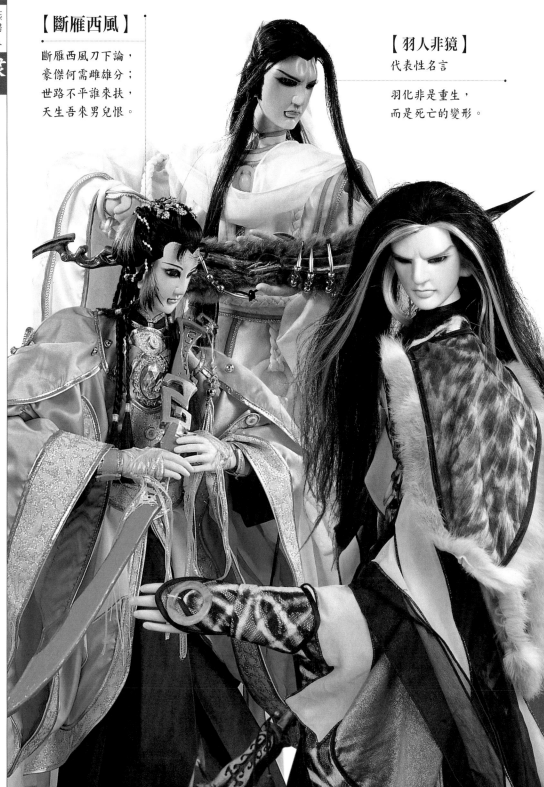

【斷雁西風】

斷雁西風刀下論，
豪傑何需雌雄分；
世路不平誰來扶，
天生吾來男兒恨。

【羽人非獍】

代表性名言

羽化非是重生，
而是死亡的變形。

萍山・練峨眉

初登場：霹靂兵燹之刀戟戡魔錄Ⅱ第1集（即詩詞初現）

退場：霹靂兵燹之刀戟戡魔錄Ⅱ第21集

出場集數：21集

①山飛洋雲爲濤②

③絕逸紅塵任濤橫濤④

⑤雲霞爭變風雨橫天⑦

⑧絕逸清坐一榻滄然⑨

語譯

萍山飄移如浮萍，雲海壯闊如波濤，懷擁超然之心靜觀世間濤濤風浪。縱使天上雲霞瞬息萬變，風雨壟罩整片天空，但心懷清高氣節默坐榻上，一派冷靜自持。

注釋

① 萍：植物名，浮生在水面的草，會隨水流四處漂動，比喻行蹤不定。此處隱喻練峨眉所居之萍山，拔地而起、飄浮不定的特性。

② 濤：波濤，巨大波浪。

③ 絕逸：超脫。

④ 任濤濤：任，聽憑、放縱。濤濤，大波大浪，引伸為風波。任憑世間變化、風波不斷。

⑤ 雲霞：色彩豔麗的彩霞。

⑥爭變：激烈變化。

⑦橫天：橫，瀰漫、籠罩。橫天，籠罩整個天空。

⑧榻：狹長的矮床。

⑨滄然：玄遠幽邈的樣子。

賞析

前半段詩中，聳立的萍山，舉目可見環繞的雲海飄渺，山與雲於無聲的天地間相伴。

一則描述萍山仙靈脫俗之景，二則借萍山指練峨眉，雲海便是藺無雙，追求登仙之境的練峨眉無法言情，亦無法回應藺無雙之愛慕。後半段則轉化語氣以雲霞與風雨形容江湖風波紛擾，但滄然清坐，體現練峨眉不被撼動的意念。

角色簡介

修為極高的道界一代女先天，心性孤傲高潔，帶半截面具掩去半邊容貌，練峨

【狂龍一聲笑】

試問天下誰為狂？
唯吾傲視武林空；
一笑翻動江湖浪，
狂龍出關堪稱王。

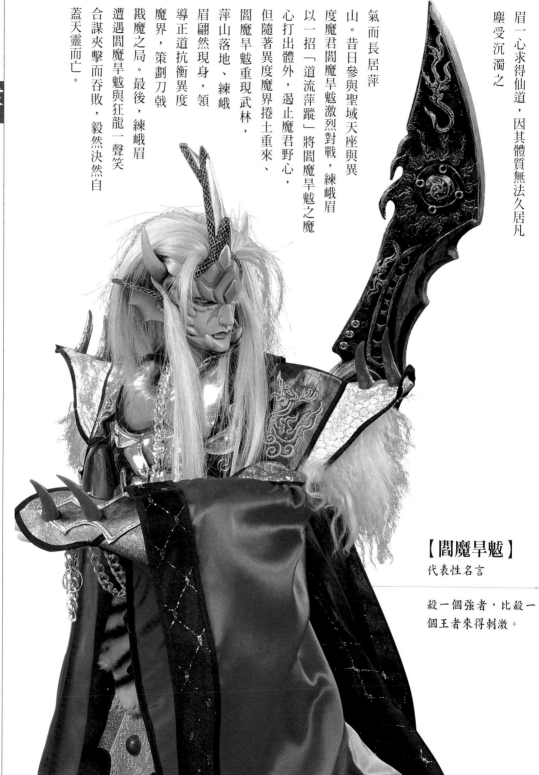

眉一心求得仙道，因其體質無法久居凡塵受沉濁之

氣而長居萍山。昔日參與聖域天座與異度魔君閻魔旱魃激烈對戰，練峨眉以一招「道流萍蹤」將閻魔旱魃之魔心打出體外，遏止魔君野心，但隨著異度魔界捲土重來、閻魔旱魃重現武林，萍山落地、練峨眉眉翻然現身，領導正道抗衡異度魔界，策劃刀戟裁魔之局。最後，練峨眉遭遇閻魔旱魃與狂龍一聲笑合謀夾擊而吞敗，毅然決然自蓋天靈而亡。

【閻魔旱魃】

代表性名言

殺一個強者，比殺一個王者來得刺激。

雲飄渺‧藺無雙

初登場：霹靂兵燹之刀戟戡魔錄Ⅱ第27集（即詩詞初現）

退場：霹靂兵燹之刀戟戡魔錄Ⅱ第35集

出場集數：9集

白雲萍山① 不相逢②

人間天上 兩稀微③

黑河再現 明玥鋒④⑤

不見峨眉⑥ 藺不歸⑦

雲飄渺　藺無雙

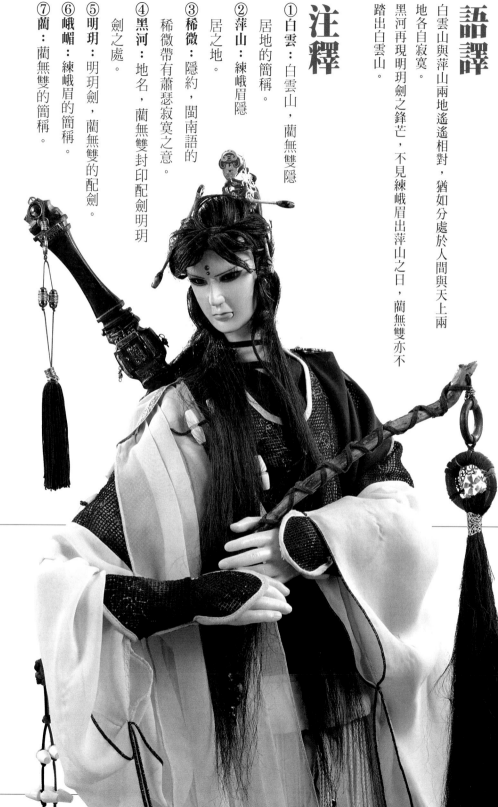

語譯

白雲山與萍山兩地遙遙相對，猶如分處於人間與天上兩地各自寂寞。

黑河再現明玥劍之鋒芒，不見練峨眉出萍山之日，藺無雙亦不踏出白雲山。

注釋

① 白雲：白雲山，藺無雙隱居地的簡稱。

② 萍山：練峨眉隱居之地。

③ 稀微：隱約，閩南語的稀微帶有蕭瑟寂寞之意。

④ 黑河：地名，藺無雙封印配劍明玥劍之處。

⑤ 明玥：明玥劍，藺無雙的配劍。

⑥ 峨眉：練峨眉的簡稱。

⑦ 藺：藺無雙的簡稱。

賞析

前二句，「白雲」隱喻居於白雲山浩然居的藺無雙，「萍山」暗指隱居隱萍山的練峨眉，卻似一在人間、一在天上不得相逢，蒼茫一片。「不相逢」與「兩稀微」具加強感嘆之意，尤以兩稀微的「兩」字更突顯藺無雙雖戀慕練峨眉，但兩人卻無法修得情緣，令人唏噓。後二句得知練峨眉之死，詩句口氣轉折、氣韻雄渾，宣示藺無雙誓言為練峨眉再渡紅塵之心堅定不移，體現藺無雙對練峨眉的深厚情誼、感人肺腑。

角色簡介

掌劍雙修的絕世高人—藺無雙，孤高倨傲，卻情感深沉、獨慕練峨眉，無奈此情無果，因而避世隱居。直至談無慾告知練峨眉死訊，藺無雙怒然步出浩然居，決心為練峨眉報仇雪恨。藺無雙擒醒惡者，與北辰元凰約

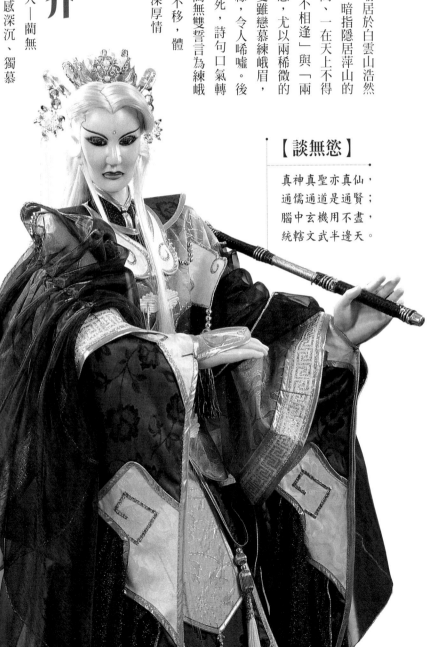

【談無慾】

真神真聖亦真仙，
通儒通道是通賢；
腦中玄機用不盡，
統轄文武半邊天。

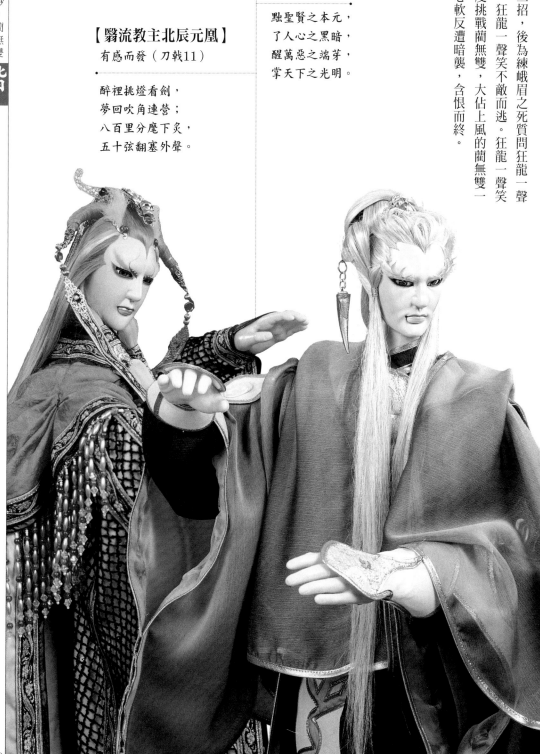

【醒惡者】

黜聖賢之本元，
了人心之黑暗，
醒萬惡之端芽，
掌天下之光明。

【翳流教主北辰元凰】
有感而發（刀戟11）

醉裡挑燈看劍，
夢回吹角連營；
八百里分麾下炙，
五十弦翻塞外聲。

戰三招，後為練峨眉之死質問狂龍一聲
笑，狂龍一聲笑不敵而逃。狂龍一聲笑
再度挑戰藺無雙，大佔上風的藺無雙一
時心軟反遭暗襲，含恨而終。

六絃之首・蒼

初登場：霹靂奇象 第25集（即詩詞初現）
暫退場：霹靂天啟 第16集
集數：316集

倚箏天波① 觀浩渺②③

蒼音掀濤④ 洗星辰⑤

白虹貫日⑥ 掃魔蕩

明玥⑦ 當空照古今⑧

六絃之首 蒼

語譯

在天波浩渺有怒滄琴相伴得以縱觀世間萬物變化，琴音蒼勁有力能掀起波濤，直上天際、洗淨星辰。白虹劍出、氣撼震天，天現異象掃蕩群魔亂世，若明玥劍齊出，則雙劍盤旋空中威震天下。

注釋

① **倚箏**：倚，隨著、配合。倚箏，配合著箏樂。此箏亦指蒼所擁有之「怒滄琴」。

② **天波**：蒼的居住地，天波浩渺的簡稱。

③ **浩渺**：廣大遼闊的樣子，延伸為天地世間。

④ **蒼音**：蒼，形容強勁有力，亦指六絃之首‧蒼。蒼勁有力的琴音，亦指六絃之首‧蒼所彈奏之琴音。

⑤ **洗星辰**：洗淨星辰，再現光亮。

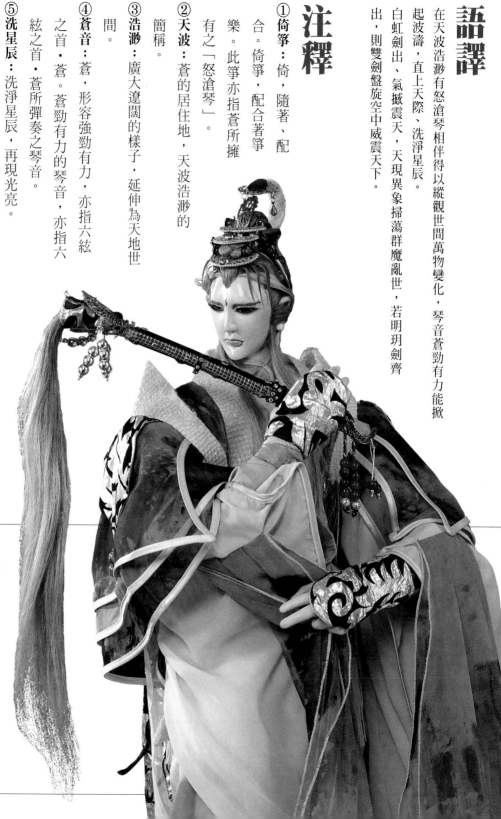

隸

⑥ 白虹貫日：白虹，原指日暈，此處亦可指白虹劍，即蒼之配劍。白虹貫日，指一種日暈的罕見天象，亦是蒼的武學招式之一。

⑦ 明玥：明玥劍，藺無雙之配劍，與六絃之首・蒼的白虹劍為一雙絕世對劍。

⑧ 當空：在天空。

賞析

首句將蒼之居住地「天波浩渺」嵌入，且一語雙關靜觀浩渺塵寰，盡在掌握之中。而倚箏而觀、蒼音掀濤，兩句一靜一動互相映襯，倚箏從容是蒼之氣度，蒼音掀濤是蒼之修為，天下之勢皆在蒼運籌帷幄之中，體現蒼能為之高深。後三、四句描述白虹與明玥雙劍齊出、威勢萬千，彰顯蒼為天下蒼生掃蕩魔氛之決心，堅定不移之氣溢於言表。

角色簡介

道境玄宗六絃之首，揹劍撫琴、風姿俊逸、氣度非凡，擅長洞察天機之算。昔

【昭穆尊】

聖愚有道，浪跡無濤；
歸吾至性，六極天橋。
金鎏影（昭穆尊）
代表性名言：
道玄凜凜現金鎏，
奇峰蒼蒼盡鴻濛。

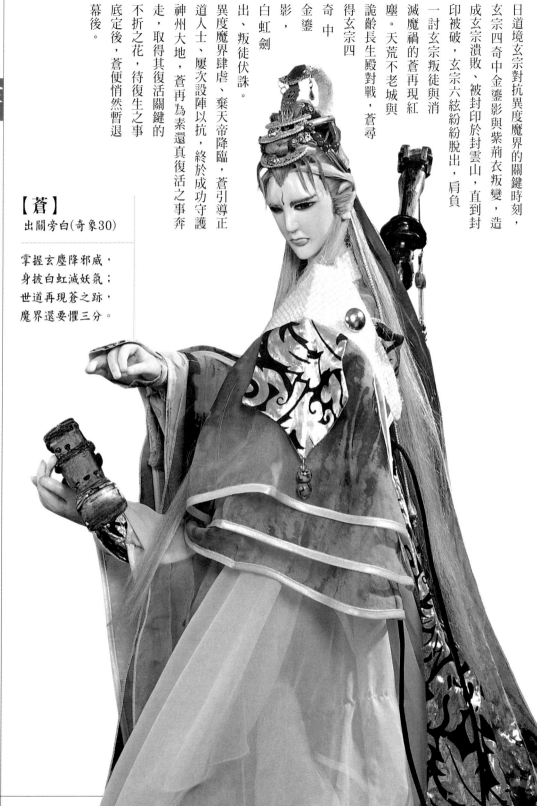

日道境玄宗對抗異度魔界的關鍵時刻，玄宗四奇中金鎏影與紫荊衣叛變，造成玄宗潰敗、被封印於封雲山，直到封印被破，玄宗六絃紛紛脫出，肩負一討玄宗叛徒與消滅魔禍的蒼再現紅塵。天荒不老城與詭齡長生殿對戰，蒼尋得玄宗四奇中金鎏影，白虹劍出、叛徒伏誅。

異度魔界肆虐、棄天帝降臨，蒼引導正道人士、屢次設陣以抗，終於成功守護神州大地，蒼再為素還真復活之事奔走，取得其復活關鍵的不折之花，待復生之事底定後，蒼便悄然暫退幕後。

【蒼】
出關旁白(奇象30)

掌握玄塵降邪威，
身披白虹滅妖氛；
世道再現蒼之跡，
魔界還要懼三分。

一步蓮華

初登場：霹靂奇象 第29集（即詩詞初現）

退場：霹靂謎城 第18集

出場集數：30集

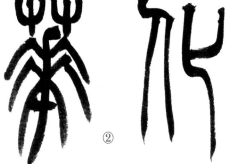

②　①

一步

注釋

①罪化：化，
教化。
罪化，
化消罪
孽。

②蓮華：即
蓮花。因蓮花出污泥
而不染之特性，故佛教視蓮花為清
淨之意。

語譯

徒步修行為的便是消去他人的罪孽，並將之轉
化成清淨的慈悲之心。

原詩

一步一罪化，一步一蓮華。

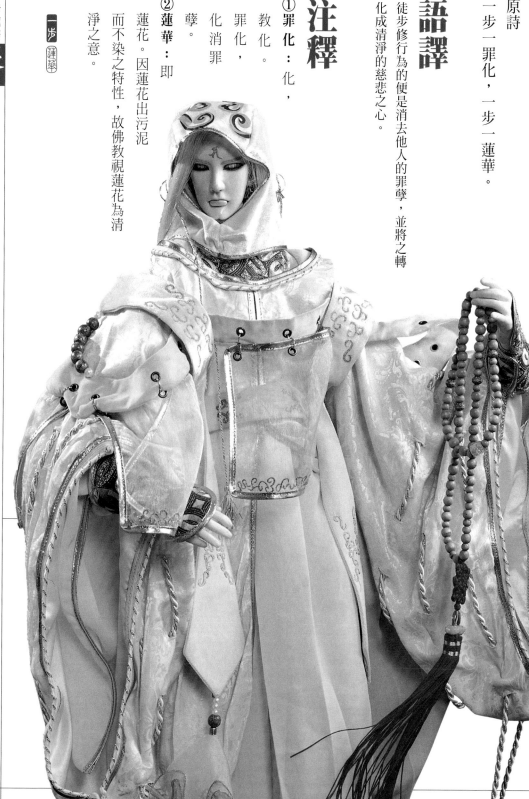

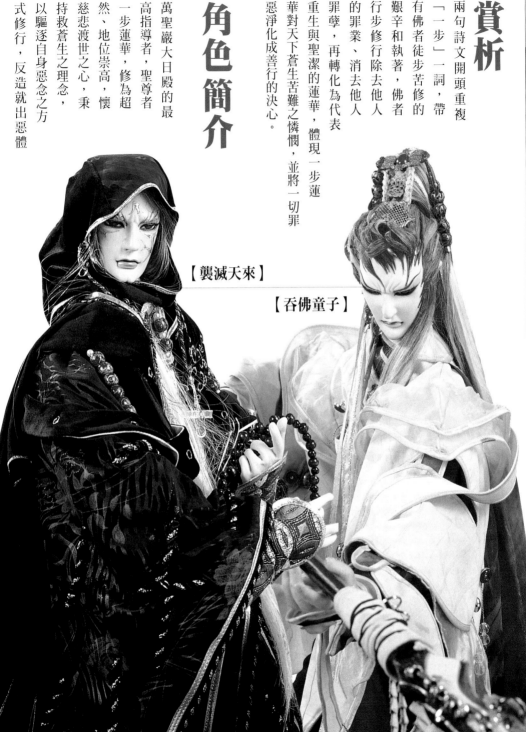

賞析

兩句詩文開頭重複「一步」一詞，帶有佛者徒步苦修的艱辛和執著，佛者行步修行除去他人的罪業、消去他人罪孽，再轉化為代表重生與聖潔的蓮華，體現一步蓮華對天下蒼生苦難之憐憫，並將一切罪惡淨化成善行的決心。

角色簡介

萬聖巖大日殿的最高指導者，聖尊者一步蓮華，修為超然、地位崇高，懷慈悲渡世之理念，秉持救蒼生之心，以驅逐自身惡念之方式修行，反造就出惡體

【襲滅天來】

【吞佛童子】

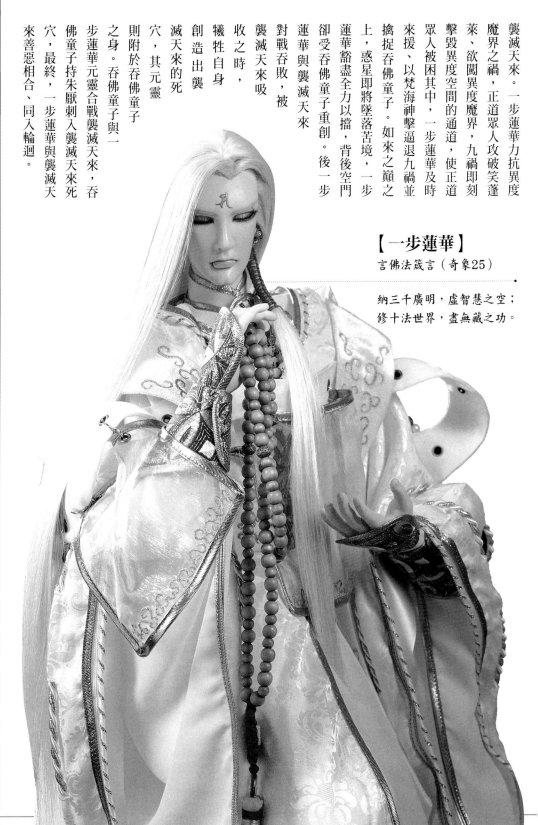

襲滅天來。一步蓮華力抗異度
魔界之禍，正道眾人攻破笑蓬
萊、欲闖異度魔界，九禍即刻
擊毀異度空間的通道，使正道
眾人被困其中，一步蓮華及時
來援、以梵海神擊逼退九禍並
擒捉吞佛童子。如來之巔之
上，惑星即將墜落苦境，一步
蓮華豁盡全力以擋，背後空門
卻受吞佛童子重創。後一步
蓮華與襲滅天來
對戰吞敗，被
襲滅天來吸
收之時，
犧牲自身
創造出襲
滅天來的死
穴，其元靈
則附於吞佛童子
之身。吞佛童子與一
步蓮華元靈合戰襲滅天來，吞
佛童子持朱厭刺入襲滅天來死
穴，最終，一步蓮華與襲滅天
來善惡相合、同入輪迴。

【一步蓮華】
言佛法箴言（奇象25）

納三千廣明，虛智慧之空；
修十法世界，盡無藏之功。

騰風‧汲無蹤

壯志凌雲代長空①

漂泊天涯問俠蹤②

今一夜千里③

明笑對蒼穹

初登場：霹靂謎城 第32集（即詩詞初現）

暫退場：霹靂神州Ⅲ之天罪 第13集

集數：218集

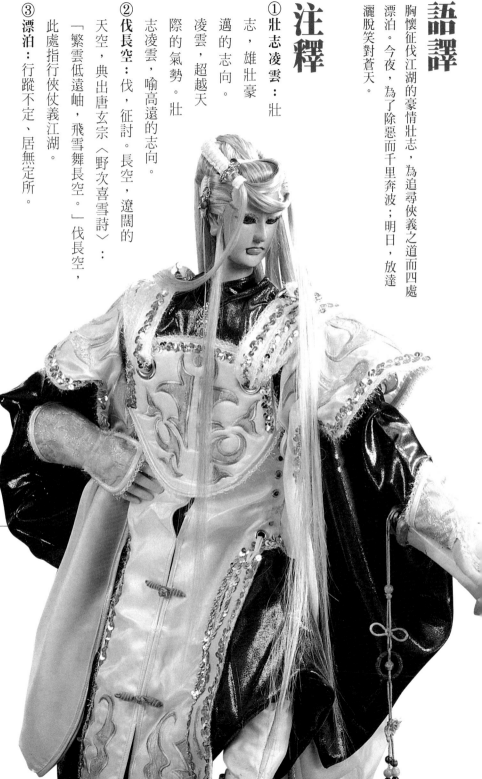

語譯

胸懷征伐江湖的豪情壯志，為追尋俠義之道而四處漂泊。今夜，為了除惡而千里奔波；明日，放達灑脫笑對蒼天。

注釋

① **壯志凌雲**：壯志，雄壯豪邁的志向。凌雲，超越天際的氣勢。壯志凌雲，喻高遠的志向。

② **伐長空**：伐，征討。長空，遼闊的天空，典出唐玄宗〈野次喜雪詩〉：「繁雲低遠岫，飛雪舞長空。」伐長空，此處指行俠仗義江湖。

③ **漂泊**：行蹤不定、居無定所。

賞析

江湖俠客以義闖天下、以劍平天下，滿腔正義的汲無蹤亦是如此，具有鏟奸除惡的雄心壯志、追求俠義的豪氣干雲，其漂泊天涯非是孤獨遠離人群而是瀟灑獨行、不受拘束。下半段詩詞中，「一夜千里」呼應汲無蹤「一夜飛馳、百里獵首」的聞名事蹟，顯示其極富正義感的一面，同時盡顯汲無蹤之武學修為，末句「笑對蒼穹」體現汲無蹤恢宏不凡之氣度與瀟灑曠達之情懷。

角色簡介

瀟脫率性且極具正義感的一代劍俠──汲無蹤，因「一夜飛馳，百里獵首」之舉聞名南武林，受六禍蒼龍之邀參與造天計畫，負責殲滅心懷不軌的武林派門，但在發現六禍蒼龍陰謀後，欲退出計畫卻被六禍蒼龍重創，致腦識錯亂、時而瘋癲，並藏身於酒黨療傷。酒黨遭異度魔界剿滅，魚晚兒與汲無蹤一同逃出，在莫召奴協助下進行換心、恢復記憶，進而揭穿六禍蒼龍之陰謀野心。配合素還真喚醒神鶴佐木之記憶，汲無蹤一夫當關、抵擋東瀛大軍進攻，最後詐死隱遁，順利與魚晚兒退隱江湖。

【魚晚兒】

錢囊滿是財，
銀圓分不開；
妙法轉乾坤，
手到自然來。

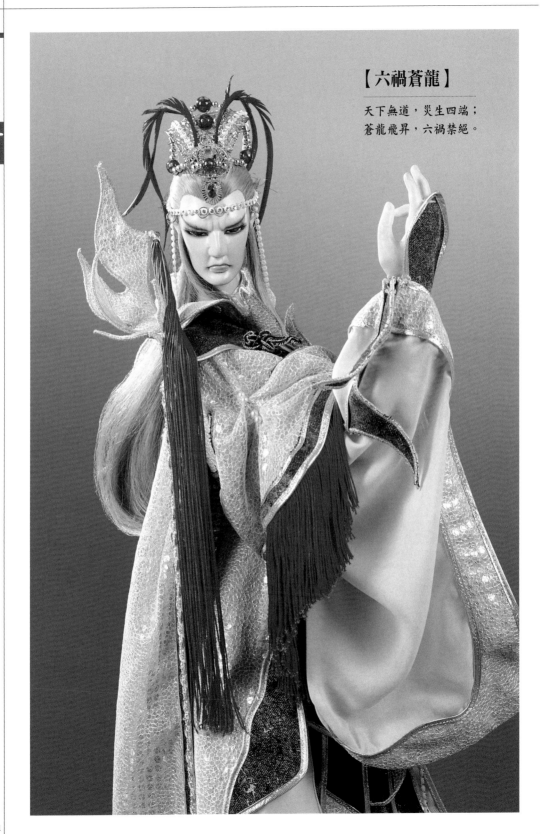

【六禍蒼龍】

天下無道，災生四端；
蒼龍飛昇，六禍禁絕。

簫

簫中劍

初登場：霹靂皇龍紀 第11集（即詩詞初現）

退場：霹靂神州 第28集

出場集數：138集

原詩

無情者傷人命，傷人者不留命。

語譯

無情之人會輕易傷害他人性命，而恣意傷人者，必不留他之性命。

賞析

描述冷血無情之人不懂得珍惜自己與他人的寶貴性命，不在乎生命可貴遂恣意傷害他人。對於恣意傷人的無情者，唯有以殺止殺才能保護無辜之人。詩中令人感受到「無情」、「傷人」、「不留命」所帶來的悲憤與無奈，但同時也帶出簫中劍不容動搖的堅定意志。兩句之間特別重複「傷人」二字以呈現頂真之修辭技巧，使得文意迴環往復，饒富興味。另外，二句之中，有四個字相同分別是「者、傷、人、命」，在看似相同的句式與音讀中，蘊藏不同層次的轉折，展現如繞口令構詞之巧妙。

角色簡介

外貌冷若冰霜、內心卻多情善感的劍界奇才一簫中劍，原名簫無心，為荒城之主簫振嶽之子，卻因荒城一夕被滅而登上傲峰十二巔找尋天之神器，並於傲峰結識冷霜城、冷醉父子。簫中劍得傲峰奇人織劍師冷灩協助，得到天之神器天之焱，卻反遭冷霜城算計而誤殺冷灩，招致冷醉誤會。簫中劍後於傲峰意外見到武癡傳人、成為武癡傳人、領悟天之劍式，卻在返回荒城時，發覺義兄忘殘年死於六禍蒼龍之手，而義弟月漩渦為復仇而投靠異度魔界。簫中劍挑戰六禍蒼龍，詐敗歸隱，再化名為空谷殘聲復出，並於天邊峰結識朱雀蒼日，但空谷殘聲遭伏嬰師魔化，迫使朱聞蒼日恢復銀鍠朱武身分、破除空谷殘聲的魔性。見銀鍠朱武回歸異度魔界，空谷殘聲重拾簫中劍之身分，為立場與銀鍠朱武約戰天邊峰，最終，簫中劍吞敗而亡。

撥弦道曲・墨塵音

初登場：霹靂開疆紀 第36集 （即詩詞初現）
退場：霹靂神州 第27集
出場集數：32集

凝空① 法常住②③④

道魔消長擾紛紛⑤

百體流形唯滅動心⑥⑦

十指道弦洗世塵⑧

144

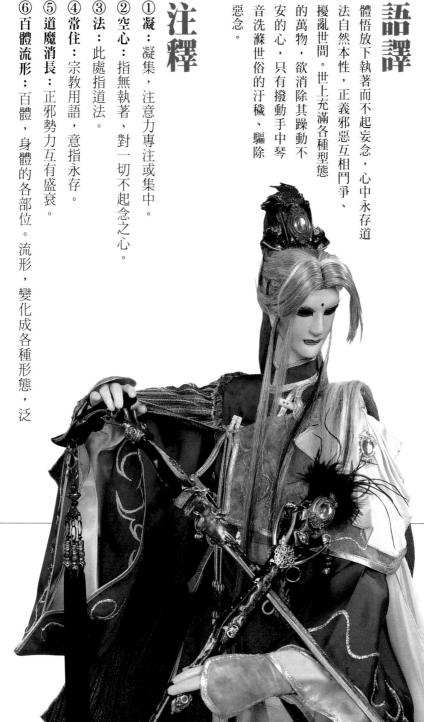

原詩

凝空心，法常住，道魔消長擾紛紛！

百體流形，唯滅動心，十指道弦洗世塵。

語譯

體悟放下執著而不起妄念，心中永存道法自然本性，正義邪惡互相鬥爭、擾亂世間。世上充滿各種型態的萬物，欲消除其躁動不安的心，只有撥動手中琴音洗滌世俗的汙穢、驅除惡念。

注釋

①凝：凝集，注意力專注或集中。

②空心：指無執著、對一切不起念之心。

③法：此處指道法。

④常住：宗教用語，意指永存。

⑤道魔消長：正邪勢力互有盛衰。

⑥百體流形：百體，身體的各部位。流形，變化成各種形態，泛

指萬物。百體流形，世上各種型態的萬物。

⑦ **滅動心**：滅，消除、驅逐。動心，起妄想分別的念頭。滅動心，消除躁動不安的心。

⑧ **洗世塵**：淨化俗世。

賞析

上片形容墨塵音修行之道，雖處於道魔相爭的處境之中，仍堅守以道法為中心，專一而執著，不妄想、不妄念。下片描述天地陰陽五行所形成之物態萬變，墨塵音見俗世紅塵紛擾天下蒼生之心，決定傾盡一身修為以淨化魔氛。「凝空心、唯滅動心」等詞源自《太上洞玄靈寶觀妙經》（附錄1），體現墨塵音之意念堅定而專注，擁有過人的仁心善念以及為救蒼生的果敢堅毅。

角色簡介

道境玄宗四奇之一的墨塵音，琴劍雙修、談吐風趣、個性堅毅樂觀，昔日封雲山一役，墨塵音捨命保護身中雙生血咒、即將入魔的赭杉軍衝出魔兵重圍，避至苦境隱居青埂冷峰深處，以陣法隱匿行蹤、躲避魔界的追查。異度魔界魔火再起，墨塵音翩然入世與真龍妙道眾人聯手，再配合赭杉軍神識以滅除魔火。墨塵音取回金鎏影與

【赭杉軍】

146

紫荊衣殘存的靈識，於蠱理原一夫當關，以一己之力驅使金鎏影等人靈識一開四奇陣、力抗魔界，但魔界勢力未退，墨塵音再豁命開啟無量周天陣，力拼吞佛童子所開的天魔鎖神關，雙方各自受創。氣空力盡的墨塵音再戰受伏要師操控入魔的葉小釵，終是劍斷人亡。

附錄

1唐·作者不詳〈太上洞玄靈寶觀妙經〉：「夫欲觀妙成真，先去邪僻之行。外事都絕，然後澄靜其心，所思次束次滅。習之既久，其心漸閒。**滅動心**，不滅靜心；習**凝空心**，不凝有心。靜心之上，豁然無覆；靜心之下，寂然無載。有事無事，常若無心；處靜處諠，其志唯一。若束心太急，又卻成疾，發乎狂癡，是其候也。心若不動，又須放任，恒自調適，勿令結滯。處諠無惡，涉事無惱者，此是真心。不以涉事無惱，故求多鑒乎。靜久神凝，天光自發。勿舉急求，致以乖自然。於靜境中見無所取；若有所取，則偽亂真。久而行之，自然得道。夫得道者，心有五時，身有七候。一時，心動多靜少；二時，心動靜相半；三時，心靜多動少；四時，心無事則靜，有事還動；五時，心常與道冥，觸亦不動。七候：一者，心得真定，不雜囂塵；二者，宿疾蠲消，身心清爽；三者，填補虧損，復命還年；四者，延齡度世，名曰仙人；五者，鍊形為氣，名曰真人；六者，鍊氣成神，名曰神人；七者，鍊神合道，名曰至人。其於鑒力，隨候益明。夫久學靜心，都無一候，但令穢質殂謝方空，欲成真道，未之聞也。」

【葉小釵】

隷

奇峰道眉・赭杉軍

初登場：霹靂開疆紀 第37集（即詩詞初現）
退場：霹靂神州Ⅲ之天罪 第5集
出場集數：85集

奇峰 道眉

脫俗升華道心啟 ①

赭霞紫微滿濤嵩 ②③④

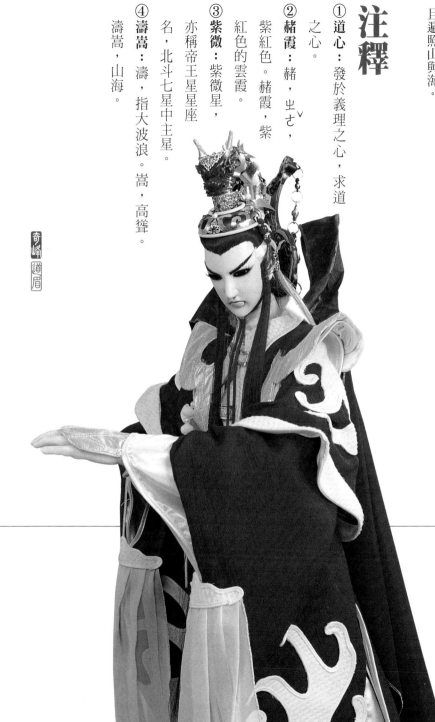

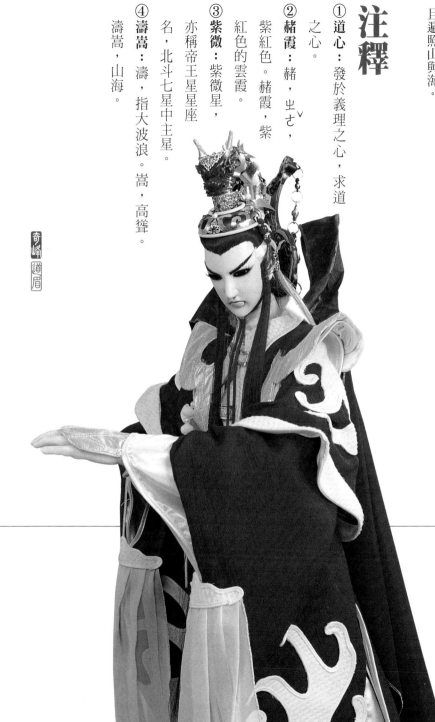（印章：奇峰道眉）

語譯

超脫庸俗之氣，提升自我修為以開啟求道之心，紫紅色的霞光圍繞著天上紫微星斗且遍照山與海。

注釋

① **道心**：發於義理之心，求道之心。

② **赭霞**：赭，ㄓˇ，紫紅色。赭霞，紫紅色的雲霞。

③ **紫微**：紫微星，亦稱帝王星星座名，北斗七星中主星。

④ **濤嵩**：濤，指大波浪。嵩，高聳。濤嵩，山海。

賞析

上句之「道心」可作赭杉軍求道之心，亦可作道義之道，代表其義理之心，脫俗與昇華二詞描述赭杉軍所懷之道心崇高超脫，也間接襯托赭杉軍之氣態與威儀不凡。下句之「赭霞」點出赭杉軍配劍「紫霞之濤」，而紫微星乃星宿中具高貴權位氣勢之星，而紫紅色的彩霞如星辰中的紫微星遍照山海，更突顯赭杉軍欲拯救蒼生苦難之氣度。

角色簡介

道境玄宗四奇之冠，道法修為精深，耿直剛毅卻不失仁慈之心，並以天下安靖為己任。昔日封雲山一役，因金鎏影、紫荊衣背叛玄宗與異度魔界伏嬰師勾結，赭杉軍因而身中雙生血咒而致魔氣纏身，成為半人半魔之軀，得墨塵音之助遁入苦境藏身。後因闇族魔女化去體內魔源，素還真入識界取回其佩劍紫霞之濤，赭杉軍殺伏伏嬰師、破除血咒，取

【黑狗兒】

頭頂十丈天，心蕩百萬年；
諸事莫言悔，快樂似神仙。

【魔化赭杉軍】

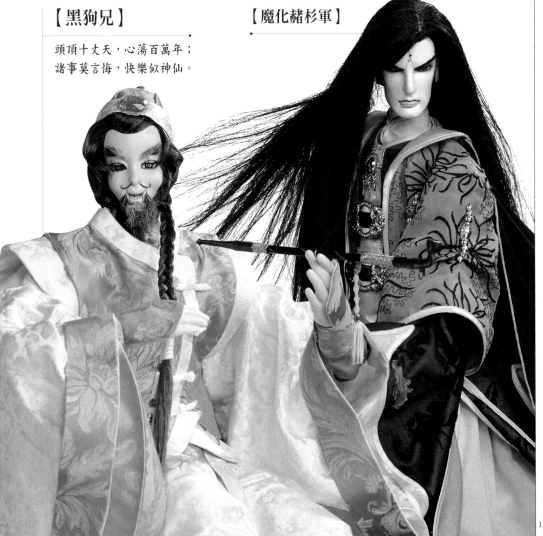

【赭杉軍】現臨九巒峰所吟(神州22)

千疊雲山千疊愁，幾天明月幾天歡；
百里驚濤破山嶽，萬層白浪捲峰巒。

回道印、恢復沛然正氣的原貌。赭杉軍
為守護神州支柱奔走，救出被異度魔界
因禁的蒼之靈識，在棄天帝降臨人界之
際，赭杉軍與正道聯手對抗。聽聞故人
黑狗兄沉淪黑暗、恢復孽角之身，赭杉
軍前往弔屍壁欲喚回孽角良善之
初心，卻反被殺性激發
的孽角擊殺。

北窗伏龍・曲懷觴

初登場：霹靂神州Ⅱ之蒼玄泣 第18集（即詩詞初現）

退場：霹靂天啟 第26集

出場集數：103集

天涯① 無歲月②

歧路③ 有風塵④

百年渾似醉⑤

是非⑥ 一片雲

語譯

浪跡天涯感覺不到歲月的流逝，在塵世中庸庸碌碌、奔波勞累。人生漫長的歲月全然如酒醉般茫然度過，是非紛擾不過是浮雲一片轉眼消逝、不必在意。

注釋

① 天涯：天的邊際，乃指浪跡天涯。

② 無歲月：歲月流逝而不覺。

③ 歧路：岔路、自大道上分歧出去的小路。

④ 風塵：喻奔波勞累。

⑤ 渾：完全、全然。

⑥ 是非：事理的對與錯，泛稱口舌的爭論。

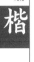

賞析

「天涯無歲月，歧路有風塵」源自初唐・駱賓王《春日離長安客中言懷》（附錄1），「百年渾似醉」取自元朝張可久〈金字經・樂閒〉（附錄2），以天涯、百年營造出空間與時間的遼闊久遠，在如此氛圍之下，彷彿像喝醉一般遺忘了歲月的流逝，也像酒麻木了感官，對過往一切喜怒哀樂全都不記在心。第二句的歧路、風塵描淡寫點出曲懷觴面對的困境與曲折，直到最後一句，所有是非不過只是一片浮雲、風過無痕，體現曲懷觴大有看破紅塵與超脫無求的心境。

角色簡介

曲懷觴儀態優雅、英姿瀟灑，出身學海無涯，其文武雙全之才被喻為「學海六藝三連冠，縱橫千古唯一人。」因曲懷觴天生體質特異，一體能納雙魂，故受其友素還真所託，借其魂魄寄體，改以白忘機之名義周旋識界、魔界與正道之間，待素還真魂魄離體、始恢復曲懷觴身分。曲懷觴卻因借體給素還真臥底識界以及誤殺珠然，遭學海無涯問罪，遂以擒抓孽角為條件、將功補過。曲懷觴重回學海無涯、參選學海統領，與舊情人月靈犀重燃戀情，唯曲懷觴身負修補神州重任，無法顧及兒女私情，月靈犀之後亦為揭穿東方羿陰謀而嫁給饒悲風，有情人終未能雙宿雙飛。神州支柱斷折，苦境動盪，曲懷觴全力修補神州支柱，取得息壤以及鳳凰鳴等人相助，順利修補兩根支柱。曲懷觴再為素還真復活而

【月靈犀】

雪堂紅蕚向人愁，
赤壁江深雨雪流；
天下悠悠兵馬裡，
晚來煮酒上黃樓。

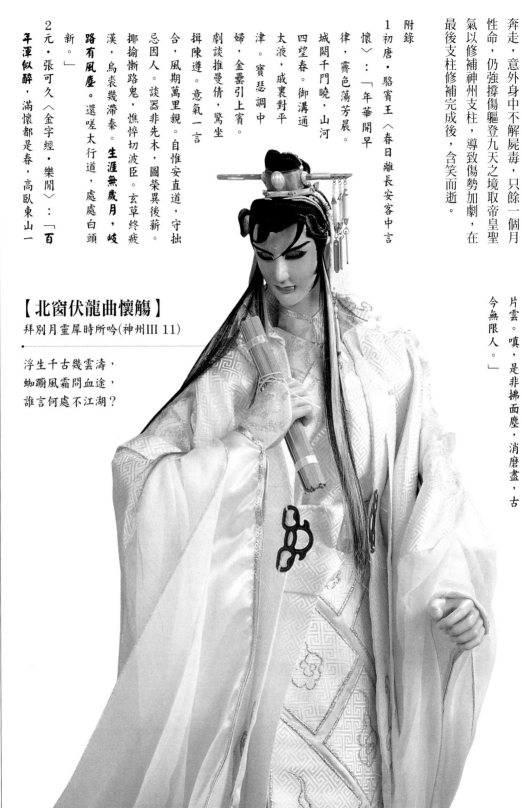

奔走，意外身中不解屍毒，只餘一個月性命，仍強撐傷軀登九天之境取帝皇聖氣以修補神州支柱，導致傷勢加劇，在最後支柱修補完成後，含笑而逝。

附錄

1 初唐·駱賓王〈春日離長安客中言懷〉：「年華開早律，霽色蕩芳晨。城闕千門曉，山河四望春。御溝通太液，戚裏對平津。實瑟調中婦，金罍引上賓。劇談推曼倩，驚坐揖陳遵。意氣一言合，風期萬里親。自惟安直道，守拙忌因人。談器非先木，圖榮異後薪。揶揄慚路鬼，憔悴切波臣。玄草終疲漢，烏裘幾滯秦。**生涯無歲月，岐路有風塵**。還嗟太行道，處處白頭新。」

2 元·張可久〈金字經·樂閒〉：「**百年渾似醉**，滿懷都是春，高臥東山一片雲。嗟，是非拂面塵，消磨盡，古今無限人。」

【北窗伏龍曲懷觴】
拜別月靈犀時所吟(神州III 11)

浮生千古幾雲濤，
蜘蹰風霜問血途，
誰言何處不江湖？

道隱・鳳凰鳴

初登場：霹靂神州Ⅲ之蒼玄泣 第32集（即詩詞初現）

退場：霹靂天啟 第48集

出場集數：111集

① 心懷一襟朗月

② 劍藏七尺乾坤

④ 慣看滿城煙雨

⑥ 回首不入烽雲

語譯

胸懷疏朗灑脫與光風霽月的氣度，劍術修為高深卻內斂鋒芒。只因看盡塵世間的風風雨雨，已不願再回頭涉足紅塵、捲入紛爭。

注釋

① 襟：衣襟。

② 朗月：明月，喻指光明磊落的氣度。

③ 七尺乾坤：七尺，成人身高約古尺七尺，故常用以指成年男子的身軀。七尺乾坤，此處暗指鳳凰鳴。

④ 慣：習以為常。

⑤ 煙雨：濛濛細雨，喻指人生遭遇的風風雨雨。

⑥ 烽雲：烽火、烽煙，代稱戰爭、兵亂。

賞析

一、二句描述鳳凰鳴心懷磊落瀟灑的高度與氣度，雖武學修為精深、劍術高超卻內斂鋒芒而不輕易示人。三句提及鳳凰鳴當年歷經賀蘭王朝興衰勝敗，以滿城煙雨輕描淡寫戰爭殺戮。末句指出鳳凰鳴隱居後之心境變化，表明不願再涉入江湖之心念。

角色簡介

滅境雙擘之一，道隱鳳凰鳴，清修無為、仙風道骨，沉穩不失幽默、睿智

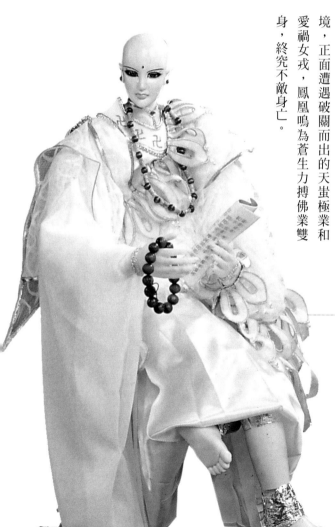

【雪夜劍者】

不失世故，胸懷救世濟民的淑世理念。鳳凰鳴原輔佐苦境賀蘭王朝，在內亂中受邪亦正重創而逃往滅境停鳳池隱居。在棄天帝回歸後，鳳凰鳴與其友臥佛一枕眠前往苦境，對抗死神四關以及未來之宰等勢力。鳳凰鳴受未來之宰暗襲、順勢化身雪夜劍者，伺機與六銖衣聯手擊殺未來之宰。因感受滅境邪氣竄動，鳳凰鳴返回滅境，正面遭遇破關而出的天蚩極業和愛禍女戎，鳳凰鳴為蒼生力搏佛業雙身，終究不敵身亡。

【臥佛】

苦海無邊，
欲醒還眠；
千程如夢，
一枕悠然。

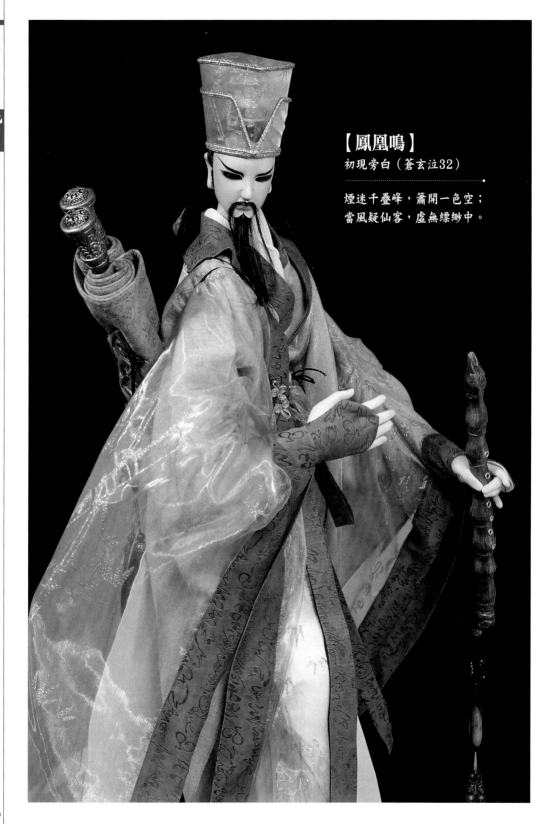

【鳳凰鳴】
初現旁白（蒼玄泣32）

煙迷千疊峰，簾開一色空；
當風疑仙客，虛無縹緲中。

千葉傳奇

初登場：霹靂天啟 第1集（即詩詞初現）
暫退場：霹靂經武紀之梟皇論戰 第30集
集數：198集

不屬天 不屬地

生於三界之外 ①

不在五道之中 ②

運開千葉傳奇萬古 ③

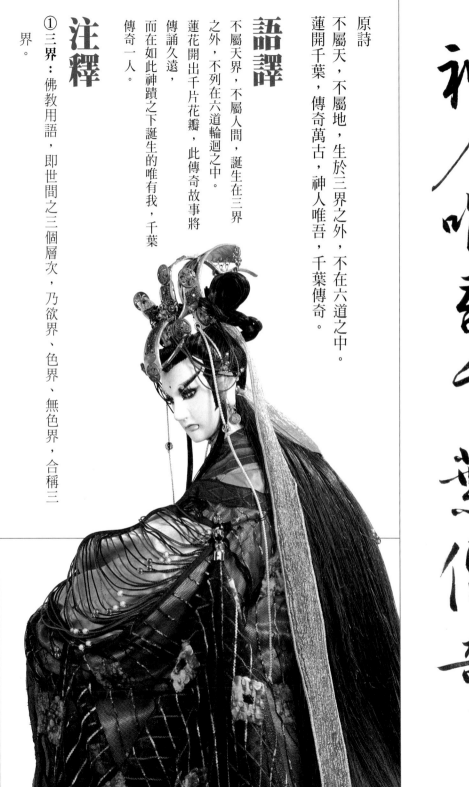

神人唯吾千葉傳奇 ④

原詩

不屬天，不屬地，生於三界之外，不在六道之中。

蓮開千葉，傳奇萬古，神人唯吾，千葉傳奇。

語譯

不屬天界，不屬人間，誕生在三界之外，不列在六道輪迴之中。

蓮花開出千片花瓣，此傳奇故事將傳誦久遠，

而在如此神蹟之下誕生的唯有我，千葉傳奇一人。

注釋

①三界：佛教用語，即世間之三個層次，乃欲界、色界、無色界，合稱三界。

②六道：佛教認為眾生因其過去所造之業，而有六種不同的存在狀態，即天、人、阿修羅、地獄、餓鬼、畜生，稱為「六道」，而眾生未解脫前，始終在此六道中輾轉輪迴生死。

③千葉：重疊的花瓣。

④神人：儀表非凡的人，或指修鍊得道的人。

賞析

前四句圍繞千葉傳奇之誕生為主軸，典出佛教經典中描述佛陀出生時的景象（附錄1），以不屬天地、亦不屬三界六道，逐層鋪敘、堆砌，充分營造出千葉傳奇誕生始末的神秘色彩。後四句突出主旨，「蓮開千葉」一詞描述為世間稀有的多瓣蓮花，亦指自黑蓮中誕生的千葉傳奇，傳奇神人唯他一人。「蓮開千葉，傳奇萬古，神人唯吾，千葉傳奇」前二句嵌入名字與最末句千葉傳奇呼應，先分述再合稱以加強語氣。而「神人唯

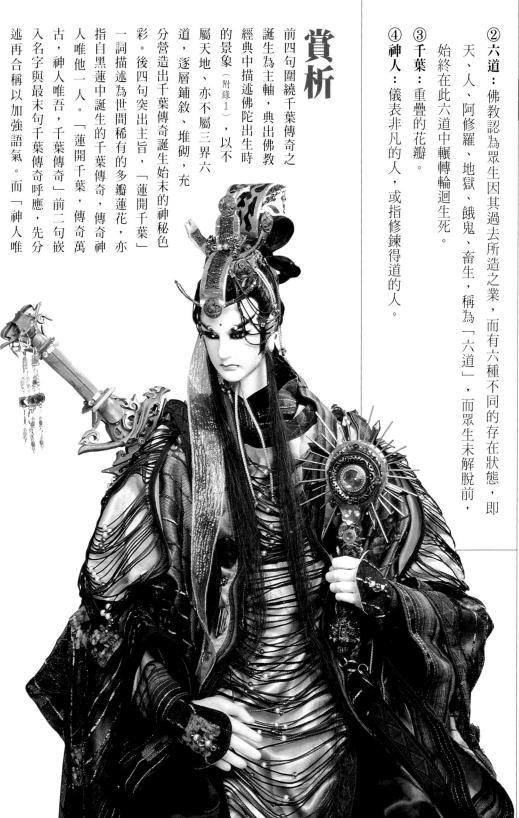

吾」以神人自喻表達唯吾獨尊之神態與氣度，自信之姿溢於言表。

角色簡介

為終結棄天帝之亂，清香白蓮素還真自我犧牲，計誘棄天帝於天魔池毀滅梵蓮所構成之清淨無垢體，借此在棄天帝降世所需的聖魔元胎留下聖氣破綻。棄天帝之亂後，淨琉璃前往天魔池、取走重生的梵蓮，未料天魔池中的魔氣受梵蓮影響，凝聚成另一朵黑色蓮花，此黑蓮孕化生出相貌神似素還真的日盲族太陽之子——千葉傳奇。千葉傳奇擁有超凡智慧與高深實力，學習能力極強，能一目十行且過目不忘。千葉傳奇聯合學海無涯與正道人士共同佈局圍殺日盲族仇人玉陽君，聯合學海無涯重創朱翼皇朝，更與素還真聯手對抗太學主死神之威。羅喉復生，千葉傳奇率日盲族與天下封刀等眾組織與之抗衡卻吞敗、降於天都之下。佛業雙身禍世，日盲族遭滅度三宗屠戮，千葉傳奇與萬古長空合招力擋但不敵而遭擊飛、墜入集境。千葉傳奇傷癒後，與破軍府軍督燁世兵權達成協議，協助集境進攻苦境，與火宅佛獄、雲鼓雷峰等勢力較勁，後萬古長空身亡、破軍府敗滅，千葉傳奇亦不知去向。

附錄

1佛陀初生時，於四方各行七步，步步生出妙蓮花，右手指天，左手指地曰：「天上天下，唯我獨尊；三界皆苦，吾當安之。」

【淨琉璃】

菩提明心，
拈花一笑，
琉璃葦渡。

御天荒神・六銖衣

初登場：霹靂天啟 第6集（即詩詞初現）
退場：霹靂震寰宇之刀龍傳說 第1集
出場集數：44集

①
身披六銖衣

②
御宇藏真理

②
雲中封神路

③
紫微降天啟

④

語譯

吾身著仙佛之衣下凡而來，天啟金榜暗藏一統天下四方的真理；吾駕御荒神自雲霧中穿梭而來，在紫微星芒之下開啟上天的指示以救蒼生。

注釋

① 六銖衣：銖，ㄓㄨ，量詞，古代計算重量的單位。六銖為一錙，八銖為一錘，二十四銖為一兩。六銖衣，相傳為印度教神明中主管雷電與戰鬥的帝釋天，其身所著之天衣重六銖。帝釋天後為佛教所吸收，成為佛教的護法神。

② 御宇：統治天下。

③ 紫微：紫微星，亦稱帝王星之星座名，北斗七星中之主星。

④天啟：上天的啟示。此指六鈇衣所有物「天啟金榜」，能現金言，預言武林局勢。

賞析

六鈇衣一則點出角色名，二則在佛經中，鈇衣意寓為佛、仙之衣，顯示六鈇衣修為已近仙道，並在浩瀚宇宙追尋真理之心。雲中乍現通達神界之路，亦喻六鈇衣於

鈇衣於

霹靂天啟登場時駕馭荒神、穿梭雲霄之景，猶如封神演義中得道仙人雲中子般駕雲乘霧。全文多用「宇」、「雲」、「紫微」等字詞營造出六鈇衣清聖、超然於外的神態與氣質。

【太學主】
代表性名言
‧‧‧‧‧‧‧‧‧‧‧‧‧‧‧‧‧‧‧‧‧‧‧

死神之前，
無人可以例外！

角色簡介

六銖衣潛修仙道，寄身雲海頂峰，瀟灑絕塵、超然物外，修得神皇之氣，再於蟠龍古脈收伏金龍荒神。曾讓荒神承載曲懷觴前往九天之界，取得帝氣以修補神州支柱。因死神復甦，六銖衣承接天啟金榜、再降凡塵，卻遭遇死神傳人太學主暗中派人擊殺，受梵海修羅印偷襲受創。傷癒後的六銖衣為阻止死神禍世，而開啟天劍之爭，未料金榜遭死神之力滲透，太學主暗中安排人選介入天劍爭鬥，最後荒神選主，葉小釵為天劍之主，六銖衣與之聯手以終結死神傳說，卻功虧一簣，六銖衣為護葉小釵周全而與太學主同歸於盡。

【六銖衣】

言天劍現世：
（天啟31）

雲海聖劍爭鋒，
天啟決戰名帖；
天地正氣凝聖劍，
死神無道逢劫難。

【葉小釵】

六銖衣

九州一劍知

初登場：霹靂天啟 第20集（即詩詞初現）

退場：霹靂震寰宇之龍戰八荒 第1集

出場集數：70集

堪尋平生一知己①

笑看風雷震九州②③

倚劍狂歌嘯天志④

酹酊千古大江流⑤⑥

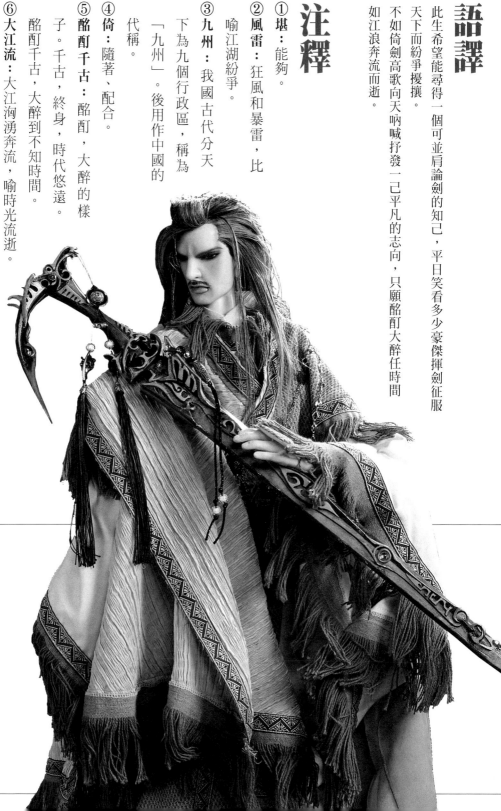

語譯

此生希望能尋得一個可並肩論劍的知己，平日笑看多少豪傑揮劍征服天下而紛爭擾攘。

不如倚劍高歌向天吶喊抒發一己平凡的志向，只願酩酊大醉任時間如江浪奔流而逝。

注釋

① 堪：能夠。

② 風雷：狂風和暴雷，比喻江湖紛爭。

③ 九州：我國古代分天下為九個行政區，稱為「九州」。後用作中國的代稱。

④ 倚：隨著、配合。

⑤ 酩酊千古：酩酊，大醉的樣子。千古，終身，時代悠遠。酩酊千古，大醉到不知時間。

⑥ 大江流：大江洶湧奔流，喻時光流逝。

賞析

以「倚劍」、「狂歌」等動作形容九州一劍知疏狂不羈的一面，表達九州一劍知追求劍術頂峰過後，不留戀名利，只欲尋得人生知己、笑看江湖塵俗，如同九州一劍知在一番歷練成為劍界傳奇，雖一心只欲與摯愛攜手偕老，雖心願無法達成，只得酩酊大醉放下一切，付諸江流。全詩體現九州一劍知的英豪、瀟灑之氣。

角色簡介

三百年前劍界傳奇人物，瀟灑落拓、任俠自得的獨臂劍客，與能劍怪物元八荒齊名為南九州、北八荒。因天竺宗師之死以及出手解救不見荷等事正式介入武林，受金榜點名而參與天劍之爭，但敗於末日驕陽手下。羅喉復生，擒捉天下封刀的刀無心，九州一

劍知一闖天都救得刀無心。佛業雙身為禍武林，九州一劍知與正道眾人準備合攻妖世浮屠之際，遭滅度三宗反擊，九州一劍知為掩護葉小釵與萬古長空挺身斷後，九州一劍知以一擋三，最終不敵身亡。

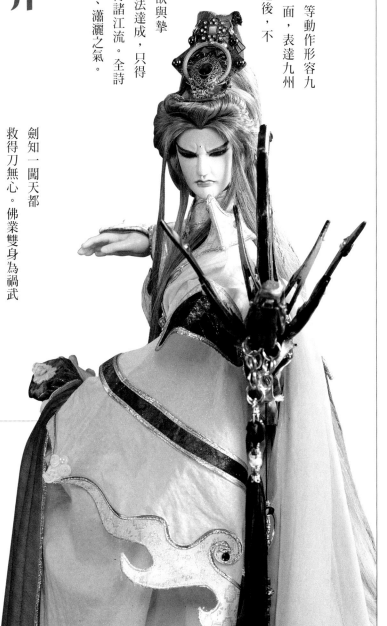

【逆吾非道】

天地不仁，道吞萬物。
代表性名言：
道，無為惑世，我常逆天。

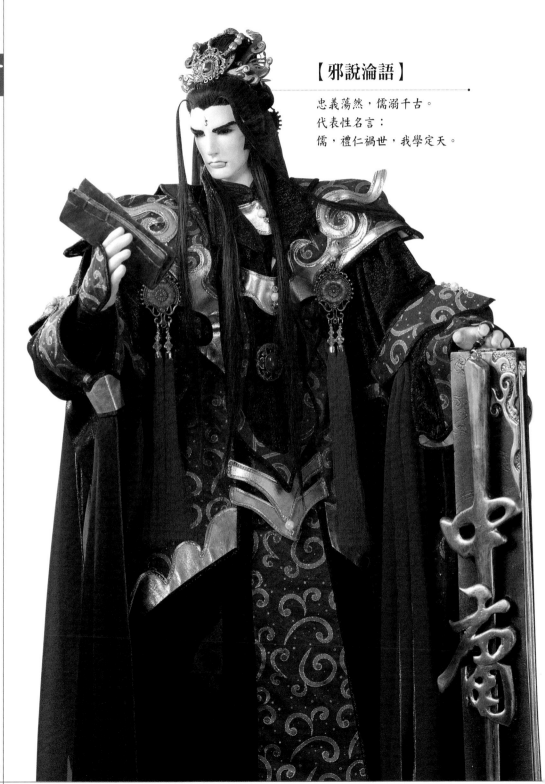

【邪說淪語】

忠義蕩然，儒溺千古。
代表性名言：
儒，禮仁禍世，我學定天。

漠刀絕塵

初登場：霹靂天啟 第32集（即詩詞初現）

退場：霹靂震寰宇之兵甲龍痕第31集

出場集數：128集

原詩

荒漠狂沙走萬里，孤寂天涯一人行。

語譯

荒涼的沙漠，狂風席捲萬里黃沙，只有一人踽踽獨行天涯。

原，未料荒漠故族遭滅，漠刀絕塵再度踏上中原追緝兇手，又不凡之死，漠刀

賞析

荒漠是漠刀絕塵之故鄉，狂沙萬里本是故國家園原有的景色，但沙塵滿佈的描述，亦有著故族被滅、人事全非的荒涼愁淒之感。「一人行」展現的是漠刀絕塵的灑脫、剛毅與堅韌，但在「萬里」與「天涯」所塑造出天地無邊的遼闊之下，更突顯形單影隻的孤獨寂寞感受，並寄寓漠刀絕塵內斂不被人知悉的情感。

角色簡介

來自西域的不敗刀皇之子—漠刀絕塵，真實身分為御天五龍中的紫芒星痕，性格冷漠寡言，卻重情重義。漠刀絕塵為解放所持神兵上的刀皇靈魂而來到中原，未料荒漠故族遭滅，漠刀絕塵再度踏上中原追緝兇手，又因其好友御刀絕塵對上無極卻反遭殺害。後得醉飲黃龍與極道先生之助，漠刀絕塵順利復活，並選擇原諒刀無極，御天五龍兄弟齊心對抗火宅佛獄與死神之力。最後，漠刀絕塵與天刀笑劍鈍護送雅狄王遺書至殺戮碎島，途中遇火宅佛獄重兵圍殺，漠刀絕塵身受重創、不治身亡。

傲世蒼宇・刀無極

初登場：霹靂天啟 第46集（即詩詞初現）
退場：霹靂震寰宇之龍戰八荒 第40集
出場集數…83集

天縱英才笑古今

下塵傾局何足論 ①

封名神武無人及 ②

刀震乾坤傲群倫 ③

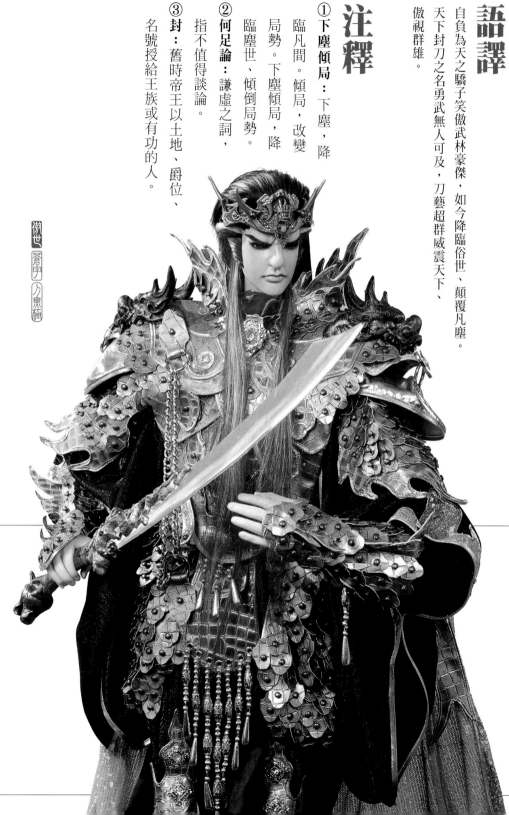

語譯

自負為天之驕子笑傲武林豪傑，如今降臨俗世、顛覆凡塵。天下封刀之名勇武無人可及，刀藝超群威震天下、傲視群雄。

注釋

① **下塵傾局**：下塵，降臨凡間。傾局，改變局勢。下塵傾局，降臨塵世、傾倒局勢。

② **何足論**：謙虛之詞，指不值得談論。

③ **封**：舊時帝王以土地、爵位、名號授給王族或有功的人。

賞析

每句開頭字依序為「天、下、封、刀」，以嵌字方式點出刀無極所統率的組織名稱，後兩句則體現刀無極氣勢與武學皆具過人之處、凡人難以匹敵。「笑古今、何足論、無人及、傲群倫」等詞，雖難掩誇張手法，用字卻也雄渾豪邁、充分體現刀無極之霸悍英武之氣概。

角色簡介

氣勢非凡、刀藝無雙的天下封刀之主—刀無極，統領整個天下封刀，暗中濟弱扶傾，率領門人抗衡復生的羅喉，但刀無極另一身分乃御天五龍中的熾燄赤麟，計殺羅喉以取得邪天御武之力，成為五龍中最強者。在醉飲黃龍身亡後，刀無極受其感召

而與漠刀絕塵、嘯日猋、笑劍鈍兄弟聯手，配合正道對抗火宅佛獄、死國等勢力，卻因此遭到火宅佛獄反撲圍殺，刀無極為護兄弟安全而獨對佛獄殺手，最後犧牲生命、自爆身亡。

【醉飲黃龍】

單刀殘軀飲寒風，
今朝有酒醉黃龍。

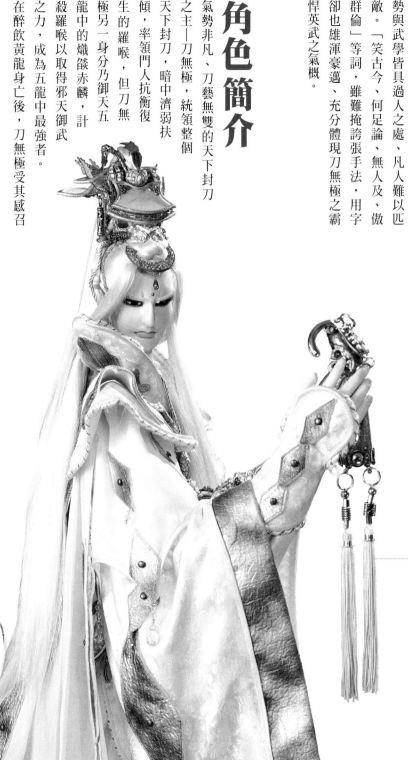

【笑劍鈍】 鵬搏九萬，腰纏萬貫，揚州鶴背騎來慣。事間關，景闌珊，黃金不富英雄漢。一片世情天地間。白，也是眼。青，也是眼。

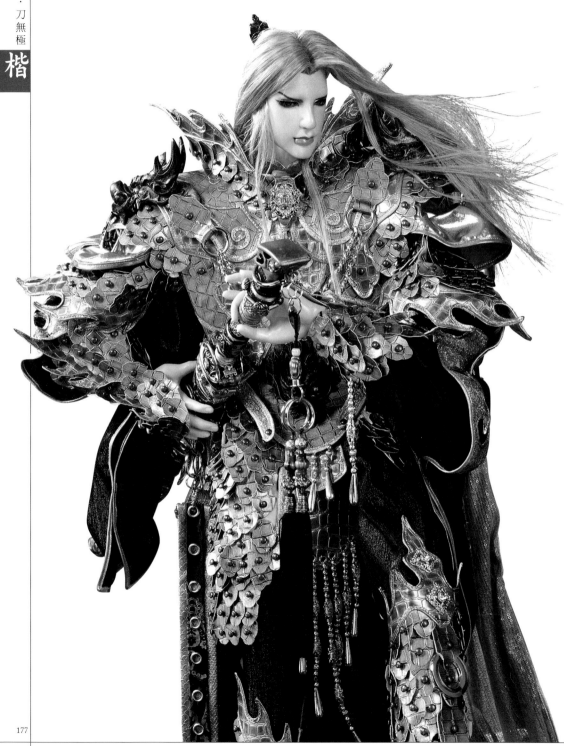

天蚩極業＆愛禍女戎

初登場：霹靂天啟 第47集（即詩詞初現）

退場：霹靂震寰宇之兵甲龍痕 第1集

出場集數：83集

① 佛自業障

② 天蚩極盪

③ 天蚩極盪

④ 天蚩極盪

愛本禍劫

天蚩極盪

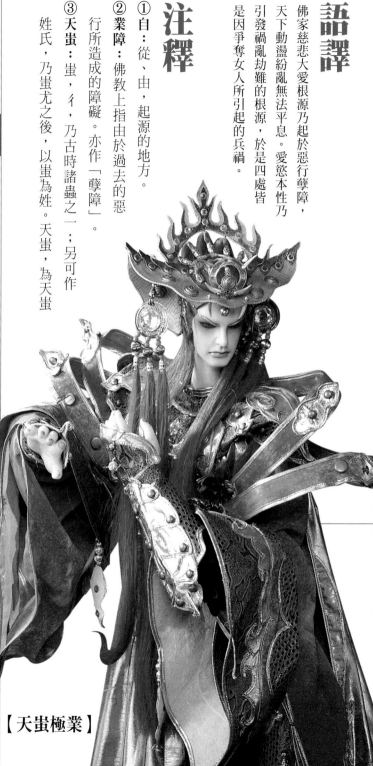

遍地女戎 ⑤

語譯

佛家慈悲大愛根源乃起於惡行孽障，天下動盪紛亂無法平息。愛慾本性乃引發禍亂劫難的根源，於是四處皆是因爭奪女人所引起的兵禍。

注釋

① 自：從、由，起源的地方。

② 業障：佛教上指由於過去的惡行所造成的障礙。亦作「孽障」。

③ 天蚩：蚩，彳，乃古時諸蟲之一；另可作姓氏，乃蚩尤之後，以蚩為姓。天蚩，為天蚩

【天蚩極業】

⑤女戒：由女人引起的兵禍。

④極蕩：極，窮盡、達到最高點。蕩，動盪、動亂。極蕩，極為強烈的動盪不安。

極業簡稱。

賞析

若人性本質便是順心自然，剋戒人性的佛理便是扭曲本性，而改變人性的佛理才是人真正的業障。

博愛、大愛和情愛，因愛生恨終招致禍劫臨身、無可避免，所以天下間令人生情的女子便成了相互殘殺的兵器。

全詩大有質疑世人認定之理，改由自我為中心、重新解讀，更大大宣揚其獨樹一格的理念。四句詩分別將佛業雙身之

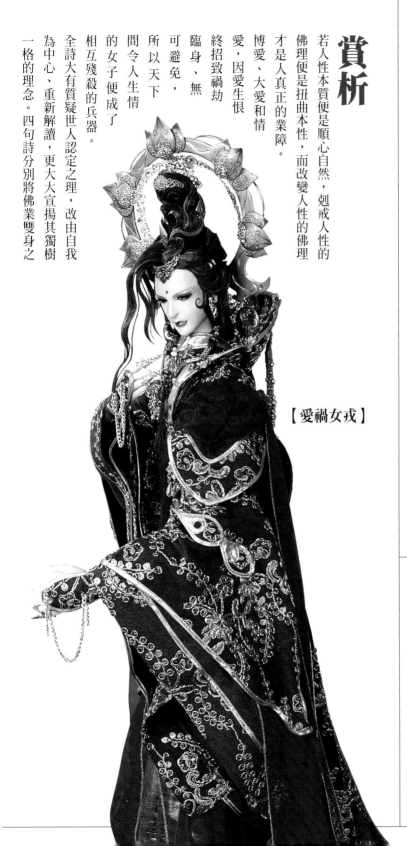

【愛禍女戒】

名字嵌入，也順便註解名字的意涵。

角色簡介

藍顏怒目的邪靈之首—天蚩極業，與媚態撩人的女體—愛禍女戎，二人合稱佛業雙身。佛業雙身曾遭一頁書與九界佛皇聯手擊敗而藏身滅境深處，在吸收玄牝之力後，破繭而出便殺鳳凰鳴，操控妖世浮屠促使四境合一為終極目標。佛業雙身借羅喉之力將苦滅兩境合一，卻遭素還真與千葉傳奇雙蓮聯合一頁書之力夾殺，佛業雙身重挫雙蓮，但妖世浮屠亦受重創，後妖世浮屠再遭元果之力貫穿，幾番波折，妖世浮屠終於修補完畢，苦集兩境亦合而為一。自火宅佛獄重返苦境的一頁書使出九界佛皇遺招，並引萬里狂沙埋藏的八部龍神火餘勁，雙招擊殺佛業雙身。

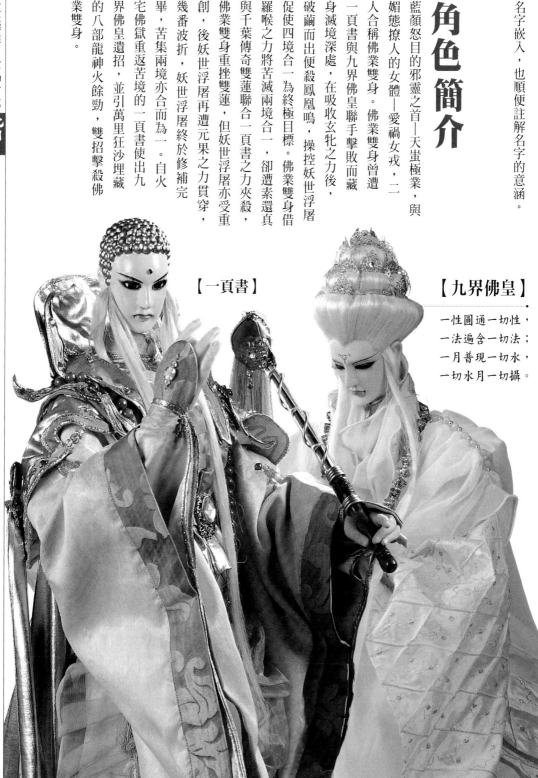

【一頁書】

【九界佛皇】

一性圓通一切性，
一法遍含一切法；
一月普現一切水，
一切水月一切攝。

楓岫主人

初登場：霹靂天啟 第48集（即詩詞初現）

退場：霹靂震寰宇之兵甲龍痕 第22集

出場集數：103集

笑看嬌紅染半山①②

逐風萬里白雲間③

逍遙此身不為客④⑤

楓岫主人

天地三才任平凡 ⑥ ⑦

語譯

心情愉悅地觀看半座山巒被楓葉點綴得一片嫣紅，此時心志隨風放逐在遼闊天際的白雲間。

我願永遠逍遙為此地主人而非賓客，我雖貫通三才卻只願平凡低調在此過生活。

注釋

① 嫣紅：鮮豔的紅色，此指楓紅。

② 染：點綴。

③ 逐風：逐，追逐。逐風，被風吹的樣子。

④ 逍遙：自由自在、不受拘束。

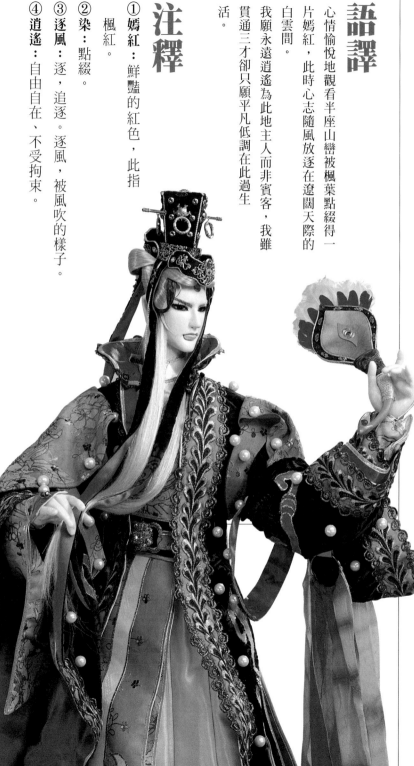

⑤客：賓客。與楓岫「主人」呈現對比之意。

⑥天地三才：天、地、人三者，仙居天上，鬼居地府，人居天地之間的人界，意喻天地人三界。

⑦任：任憑，聽憑。

賞析

一、二句描寫岫谷楓紅、山間白雲等自然景色，卻以「染」、「逐」兩個動詞加深描述景色之間的變化與生動。而三句之「不為客」，呼應楓岫主人之名，任何人提到「楓岫主人」，即是間接稱之為主人，大有占人便宜之意。末句突顯楓岫主人學貫三才，卻又以「任平凡」強調其低調平凡的一面。全詩體現楓岫主人知天命、順應天道且處世從容的個性。

角色簡介

著長袍道冠、手持羽扇的楓岫主人，原是悠然自適、高深莫測的隱世高人，見

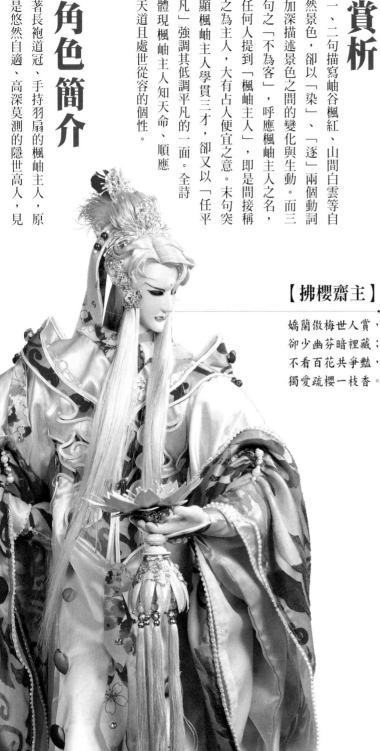

【拂櫻齋主】

嬌蘭傲梅世人賞，
卻少幽芬暗裡藏；
不看百花共爭豔，
獨愛疏櫻一枝香。

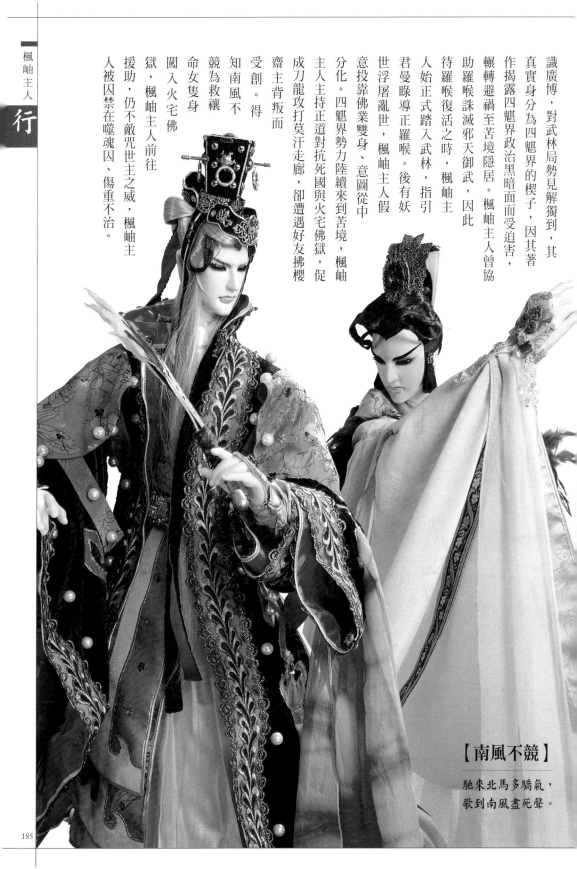

識廣博，對武林局勢見解獨到，其真實身分為四魁界的楔子，因其著作揭露四魁界政治黑暗面而受迫害，輾轉避禍至苦境隱居。楓岫主人曾協助羅喉誅滅邪天御武，因此待羅喉復活之時，楓岫主人始正式踏入武林，指引君曼睩導正羅喉。後有妖世浮屠亂世，楓岫主人假意投靠佛業雙身、意圖從中分化。四魁界勢力陸續來到苦境，楓岫主人主持正道對抗死國與火宅佛獄，促成刀龍攻打莫汗走廊，卻遭遇好友拂櫻齋主背叛而受創。

得知南風不競為救禳命女隻身閭入火宅佛獄，楓岫主人前往援助，仍不敵咒世主之威，楓岫主人被囚禁在噬魂囚、傷重不治。

【南風不競】

馳來北馬多驕氣，
歌到南風盡死聲。

羅睺

初登場：霹靂震寰宇之刀龍傳說 第4集（即詩詞初現）

退場：霹靂震寰宇之刀龍傳說 第39集

出場集數：36集

吾必雙足踏出戰火

吾之雙手緊握毀滅

吾名羅睺

①

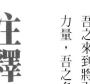

語譯

吾之來到將引發戰火燎原，吾之雙手掌握毀滅的力量，吾之名字叫羅喉。

注釋

①羅喉：也作羅睺，舊時星命家所稱的十一曜之一。十一曜中，日、月、五星、炁、孛等九曜，同方向而行，而羅喉、計都二星都與九曜逆向而行，常與日、月、五星相遮掩，因此羅喉也叫蝕神。

賞析

第一句中的「戰火」指的是羅喉所掀起的戰爭煙硝，亦代表羅喉內心的怒火，第二句的「毀滅」指的是羅喉帶來不容情面的殲滅，亦是內心仁慈的崩毀，「踏出」和「緊握」表現羅喉強忍內斂的無奈與辛酸，即使如此，最後一句中，羅喉以一人之名、一肩扛起歷史給予他的暴君之名，即使真相如此不公平，羅喉仍為兄弟前進，展現不悔不懼不逃避之精神。

【羅喉】

角色簡介

上古時代，魔神邪天御武為禍西武林，羅喉與其兄弟揭竿起義反抗邪天御武，後有十萬人民願意犧牲自我塑成血雲天柱、以壓制邪天御武功力，羅喉得以成功斬殺邪天御武並建

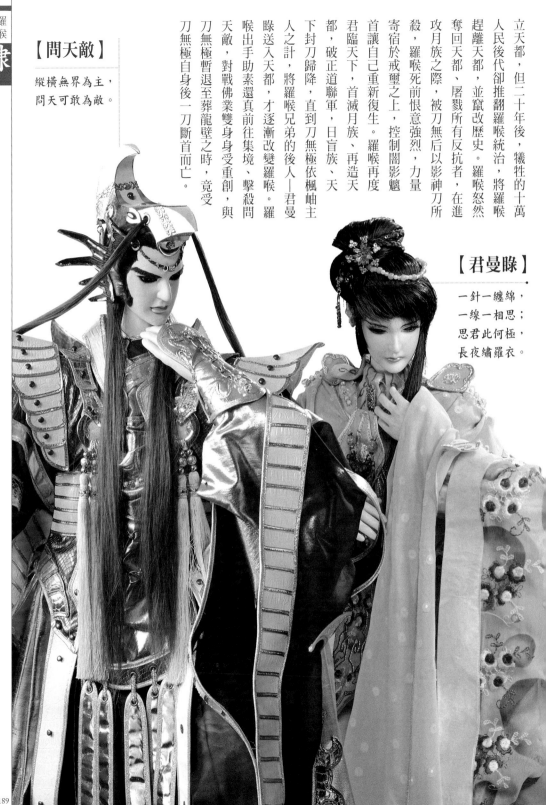

【問天敵】

縱橫無界為主，
問天可敢為敵。

立天都，但二十年後，犧牲的十萬
人民後代卻推翻羅喉統治，將羅喉
趕離天都，並竄改歷史。羅喉怒然
奪回天都、屠戮所有反抗者，在進
攻月族之際，被刀無后以影神刀所
殺，羅喉死前恨意強烈，以影神刀
寄宿自己重新復生。控制闇影魅
首讓自己重新復生。羅喉再度
君臨天下，首滅月族、再造天
都，破正道聯軍，日盲族、天
下封刀歸降，直到刀無極依楓岫主
人之計，將羅喉兄弟的後人—君曼
睞送入天都，才逐漸改變羅喉。羅
喉出手助素還真前往集境，擊殺問
天敵，對戰佛業雙身身受重創，與
刀無極暫退至葬龍壁之時，竟受
刀無極自身後一刀斷首而亡。

【君曼睞】

一針一纏綿，
一線一相思；
思君此何極，
長夜繡羅衣。

蕪園樓主・香獨秀

初登場：霹靂震寰宇之龍戰八荒 第5集（即詩詞初現）

暫退場：霹靂兵燚之聖魔戰印 第3集

集數：119集

①

②

③

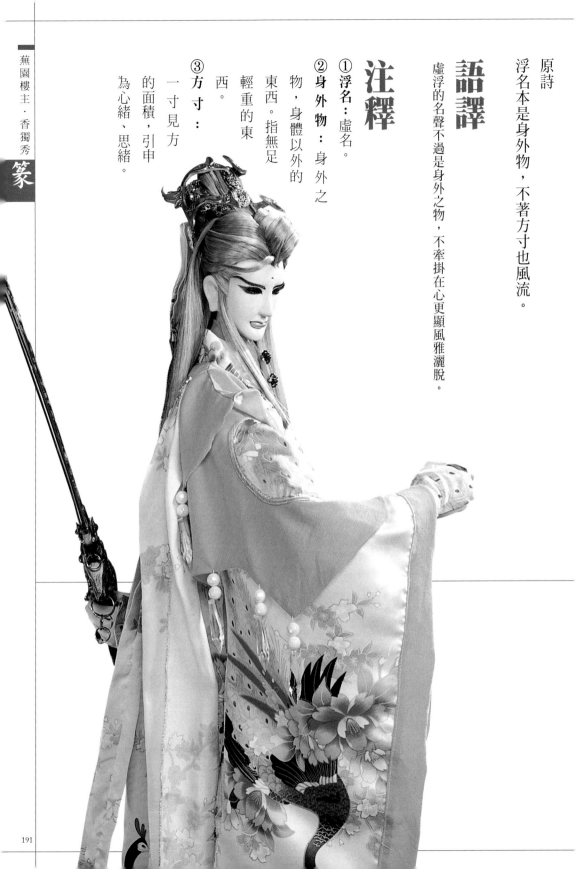

原詩

浮名本是身外物，不著方寸也風流。

語譯

虛浮的名聲不過是身外之物，不牽掛在心更顯風雅灑脫。

注釋

① 浮名：虛名。

② 身外物：身外之物，身體以外的東西。指無足輕重的東西。

③ 方寸：一寸見方的面積，引申為心緒、思緒。

賞析

虛浮的名利本就如身外之物，生不帶來、死不帶去，不需掛懷在心，活得自然風雅灑脫。香獨秀雖在集境為官，武學能為高超被稱為「劍範」，因屢屢建功而獲拔擢，卻因個性自我、隨性恣意，常得罪他人而遭貶黜，導致其官職快速攀高貶低，創下集境紀錄。此詩雖表現香獨秀淡定的心境，卻蘊藏嘲諷他人追逐名利之意味。

角色簡介

集境蕪園樓主香獨秀劍術高明，被讚為淒絕、冷絕、美絕，素有劍範之稱，外表俊秀、舉止風雅，卻具有強烈的自

【異法無天】

大愛無情，佛滅眾生。
代表性名言：
佛，聖諦淪世，我法無天。

我中心本位，我行我素，絲毫不理他人目光。因妖世浮屠為禍，香獨秀得太君治之請，一探火靈晶界，與求影十鋒等人順利消滅陰端佛鬼。香獨秀來到苦境，遊歷風景名勝、追尋知名溫泉，而長駐薄情館，曾協助薄情館館長慕容情抵擋火宅佛獄入侵，且因其體質特殊而受託使用神坊羽衣刃，斬斷萬妖爐對阿修羅之束縛。薄情館受火宅佛獄侵佔，香獨秀繼續四處遊歷，遭遇成為非屍流的異法無天尋仇報復。苦集兩境土地即將分離之際，香獨秀以劍氣助集境太陰司祀嬣施法，順利讓祀嬣與集境土地回歸。

【陰端佛鬼】

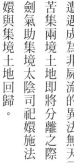

佛行異端，如來罪源；
西方煉獄，萬土隨吾。

【太君治】

乘風波浪平，
蒼茫吞千頃；
歷險窮幽飛，
氣概盡萬里。

阿修羅

初登場：霹靂震寰宇之龍戰八荒　第31集（即詩詞初現）

退場：霹靂兵燹之問鼎天下　第9集

出場集數：139集

宇氣蓮束創造的

意志家戰爭生就展

史的合恆站與家激

重生的菁娥

阿修羅

千自一念唯乃阿修羅①

原詩

虛無，帶來創造的意義。戰爭，造就歷史的永恆。

死亡，象徵重生的開始。

千年一念，唯有──阿修羅。

語譯

一無所有，才能帶來創造的動力。

戰爭雖然殘酷，卻能永遠留名青史。

死亡不代表結束，而是重新再開始。

心中唯一的執念，只有阿修羅之名。

注釋

① 阿修羅：原為古印度神話中的惡神，後為佛教六道之一，因無德行、性情諂詐，所以亦稱非天。此為角色名。

草

賞析

以「虛無」對應「創造」、以「戰爭」對應「歷史」、以「死亡」對應「重生」，像因果循環、有生有滅，不把眼光放在失去的事物及生命上，而是放眼重新開始的意義，平鋪直敘的描述出，阿修羅身為死國最強戰神，蟄伏千年打造莫汗走廊，心中唯一的執念，便是為死國與魑族求永恆、求重生。

角色簡介

死國天者創造魑族，其中阿修羅因實力超凡、戰無不勝，而被稱為魑族中最強的傳說。為人豪情重義卻崇尚和平，一手打造莫汗走廊，卻因意外而身亡，後在天者的籌畫下復生，阿修羅以不可迫殺天狼星與夜神為條件，答應替天者建造萬妖爐。萬妖爐功成之際，天者利用萬妖爐煉化吸收神之子力量成為冥王，

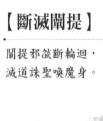

【斷滅闡提】

闡提邪燄斷輪迴，
滅道誅聖喚魔身。

【阿修羅】

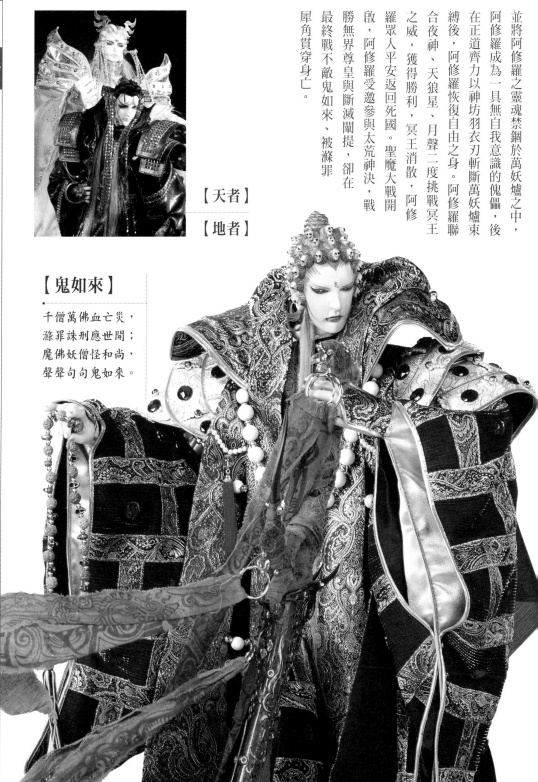

【天者】

【地者】

【鬼如來】

千僧萬佛血亡災，
滌罪誅刑應世開；
魔佛妖僧怪和尚，
聲聲句句鬼如來。

並將阿修羅之靈魂禁錮於萬妖爐之中，阿修羅成為一具無自我意識的傀儡，後在正道齊力以神坊羽衣刃斬斷萬妖爐束縛後，阿修羅恢復自由之身。阿修羅聯合夜神、天狼星、月聲二度挑戰冥王之威，獲得勝利，冥王消散，阿修羅眾人平安返回死國。聖魔大戰開啟，阿修羅受邀參與太荒神決，戰勝無界尊皇與斷滅闡提，卻在最終戰不敵鬼如來、被滌罪犀角貫穿身亡。

書法五體

中國書法在古代已經是一門成熟的藝術，一般認為中國書法的歷史最早可以溯源到漢字的起源時期。原始漢字的面貌和形成時期沒有確切的證據被發現，而目前發現的漢字最早的成熟形態是保留有部分象形文字色彩的甲骨文，從十九世紀末發現甲骨文到現在已經有超過十五萬片的甲骨出土，並從這些甲骨上發現了中國書法的元素：漢字書寫的結體、布局等等。到了三國、魏晉的時候，中國現在流行的大多數漢字字體都出現了。在這個時期，五種基本字體，篆書（包括大篆（籀文）和小篆）、隸書、楷書、草書和行書，都已經基本發展成熟，時至今日通用的書體，多以「篆、隸、楷、草、行」五體並稱。

小篆

小篆是在秦始皇統一中國後（西元前二二一年），推行「書同文，車同軌」，統一度量衡的政策，由丞相李斯負責，在秦國原來使用的大篆籀文的基礎上，進行簡化，取消其他六國的異體字，創製的統一文字漢字書寫形式。一直在中國流行到西漢末年（約西元八年），才逐漸被隸書所取代。但由於其字體優美，始終被書法家所青睞。又因為其筆畫複雜，形式奇古，而且可以隨意添加曲折，印章刻製上，尤其是需要防偽的官方印章，一直採用篆書，直到封建王朝覆滅，近代新防偽技術出現。現代的康熙字典上大部份的字還注有小篆寫法。

秦始皇統一六國之後，有感於全國文字的繁雜和書體的不一，於是提出「書同文」，文字統一，書體統一。秦始皇命令擅長書法的李斯去做這項工作。因此小篆又被稱為「秦篆」。

另有一個原因是為了改變原先那種彎彎曲曲的筆劃線條，整理出一種筆畫勻整，便於書寫的新字體。

小篆的制定是中國第一次有系統的將文字的書體標準化。

李斯被稱為小篆的鼻祖。《書斷》論曰：「畫如鐵石，字若飛動，斯雖草創，遂造其極。」其傳世書跡有

《泰山刻石》、《琅邪台刻石》、《嶧山刻石》和《會稽刻石》等。李斯將小篆的形體的開體與寫法制定以後，為了推廣到全國，李斯、趙高、胡毋敬等人編寫用標準字體—小篆來書寫的的識字課本，比較著名的是《倉頡篇》、《爰歷篇》、《博學篇》等，成為了兒童的啟蒙教材。此外還用小篆來書寫皇帝的詔書及到處以小篆刻石來歌功頌德，使小篆廣為流傳。

秦代時的小篆風貌，可由現存的《泰山刻石》、《瑯邪臺刻石》及權量銘文等遺物中得見之。小篆的筆劃較細，所以也有「玉箸篆」之稱；在字形上呈長方形，結構往往有左右對稱的現象，給人挺拔秀麗的感覺。

漢代，小篆體化長為方，改變了秦篆修長圓挺的字型與風格。漢朝的許慎在《說文解字》推廣這段嬴政改文字改文字的歷史：「……秦燒經書，滌盪舊典，大發吏卒，興役戍，官獄職務繁，初為隸書，以趣約易，而古文由此絕矣」。「孝宣皇帝時，召通《倉頡》讀者，張敞從受之。涼州刺史杜業，沛人爰禮，講學大夫秦近，亦能言之。孝平皇帝時，徵禮等百餘人，令說文字未央廷中，以禮為小學元士。黃門侍郎揚雄，采以作《訓纂篇》。凡《倉頡》以下十四篇，凡五千三百四十字，群書所載，略存之矣……郡國亦往

於漢，以《天發神讖碑》為代表。唐代李陽冰創「鐵線篆」。

清代鄧石如則熔鑄秦漢兩代篆書為一體，形成了獨特風格，成為繼李斯、李陽冰之後第三個篆體書法的傑出代表人物。

（資料來源：維基百科）

隸書

隸書是漢字中常見的一種莊重的字體風格，書寫效果略微扁，橫畫長而直畫短，呈長方形狀，講究「蠶頭雁尾」、「一波三折」。隸書起源於秦朝，由程邈形理而成，在東漢時期達到頂峰，書法界有「漢隸唐楷」之稱。

過去一般認為隸書之由來為「奏事繁多，篆字難成，即令隸人佐書，曰隸字」。但近來指出「隸」字亦有「附屬」之意，可能意旨其為篆字之衍生。

三國至隋，小篆字體變化又有異和發掘傳統文字的歷史……秦燒經書，記錄了這段嬴政改文字後，漢朝恢復秦始皇在「書同文」的過程中，命令李斯創立小篆後，也採納了程邈整理的隸書。

往於山川得鼎彝，其銘即前代之古文，皆自相似。雖亙復見遠流，其詳可得略說也……蓋文字者……前人所以垂後，後人所以識古。故曰：本立而道生。知天下之至賾而不可亂也」。但是也有人認為，作為秦國官方文字的小篆書寫速度較慢，而隸書化圓轉為方折，提高了書寫效率。例如學術品格受到廣泛質疑的郭沫若用「秦始皇改革文字的更大功績，是在採用了隸書」來評價其重要性（《奴隸制時代·古代文字之辯正的發展》）。

隸書基本是由篆書演化來的，漢字從小篆到隸書的演變過程稱為「隸變」，主要將篆書圓轉的筆劃改為方折，書寫速度更快，在木簡上用漆寫字

（資料來源：維基百科）

很難畫出圓轉的筆劃。

西漢初期仍然沿用秦隸的風格，到新莽時期開始產生重大的變化，產生了點畫的波尾的寫法。到東漢時期，隸書產生了眾多風格，並留下大量石刻。《張遷碑》、《乙瑛碑》、《曹全碑》是這一時期的代表作。

魏晉以後的書法，草書、行書、楷書迅速形成和發展，隸書雖然沒有被廢棄，但變化不多而出現了一個較長的沉寂期。

到了清代，在碑學復興浪潮中隸書再度受到重視，出現了鄭燮、金農等著名書法家，在繼承漢隸的基礎上加以創新。

楷書

楷書，又稱正楷、楷體、正書或真書，是漢字書法中常見的一種手寫字體風格。其字形較為正方，不像隸書寫成扁形。在現代，楷書仍是漢字手寫體的參考標準。

宋宣和書譜：「漢初有王次仲者，始以隸字作楷書」認為楷書是由古隸演變而成的。據傳：「孔子墓上，子貢植的一株楷樹，枝幹挺直而不屈曲。」楷書本筆畫簡爽，必須如楷樹之枝幹也。

初期「楷書」，仍殘留極少的隸筆，結體略寬，橫畫長而直畫短，在傳世的魏晉帖中，如鍾繇的《宣示表》（左圖）、《薦季直表》、王羲之的《樂毅論》、《黃庭經》等，可為代表作。觀其特點，誠如翁方綱所說：「變隸書之波畫，加以點啄挑，仍存古隸之橫直」。

東晉以後，南北分裂，書法亦分為南北兩派。北派書體，帶著漢隸的遺型，筆法古拙勁正，而風格質樸方嚴，

三恨江浪不息
四恨世態炎冷
五恨月台易漏
六恨蘭葉多焦

拂長劍寄白
一生一愛一
舞秋月俏江

身披六銖
御宇藏真
雲中封神

長於榜書，這就是所說的魏碑。南派書法，多疏放妍妙，長於尺牘。南北朝，因為地域差別，個人習性、書風迥然不同。北書剛強，南書蘊藉，各臻其妙，無分上下，而包世臣與康有為，卻極力推崇兩朝書，尤重北魏碑體。康氏舉十美，以強調魏碑的優點。

唐代的楷書，亦如唐代國勢的興盛局面，真所謂空前。書體成熟，書家輩出，在楷書方面，唐初的虞世南、歐陽詢、褚遂良、中唐的顏真卿、晚唐的柳公權，其楷書作品均為後世所重，奉為習字的模範。

楷書在古代又稱正書。「正書」一詞的由來，最早可見於宋代的《宣和書譜》。「正書」和「真書」同音。

「正」字從「止」從「一」。因此「正」字有建中立極，不偏不倚，止於最好的地步。

1～2厘米的為小楷（小字），5厘米以上的為大楷（大字），之間的為中楷。但這僅僅是籠統的分法，實際上出現過10厘米的小字和大到1.8米的大字。

小楷，顧名思義，是楷書之小者，創始於三國魏時的鍾繇。他原是位隸書最傑出的權威大家，所作楷書的筆意，亦脫胎於漢隸，筆勢恍如飛鴻戲海，極生動之致。惟結體寬扁，橫畫長而直畫短，仍存隸分的遺意，然已備盡楷法，實為楷書之祖。到了東晉王羲之，將小楷書法更加以悉心鑽研，使之達到了盡善盡美的境界，亦奠立了中國小楷書法優美的欣賞標準。

王羲之是晉代的大書法家，山東人，楷書代表作有《黃庭經》。

顏真卿是唐代的大書法家，山東人，楷書代表作有《多寶塔碑》、《麻姑仙壇記》。

柳公權也是唐代的大書法家，陝西人，出生於顏真卿之後。他的楷書構體嚴謹，剛勁有力。代表作有《玄秘塔碑》。人稱「顏筋柳骨」。

楷體書法最為著名的四大家是：唐歐陽詢（歐體）、唐顏真卿（顏體）、唐柳公權（柳體）、元趙孟頫（趙體）。

古人學書法有這一種說法：「學書須先楷法，作字必先大字。大字以顏為法，中楷以歐為法，中楷既熟，然後斂為小楷，以鍾王為法」。(豐坊《童學書程》)

初唐三大書法家，歐陽詢、虞世南、褚遂良的楷書，都最適宜作中楷的臨摹範本。

（資料來源：維基百科）

草書

草書（別稱：藁書）是漢字書法中的一種手寫字體風格，因字跡潦草而得名。

它出現較早，從漢代初期，書寫隸書時有時才「草率」地書寫而形成

的，由於漢章帝喜好草書，因此被稱為「章草」，是一種隸書草書。章草字字獨立，接近於行草，但對難寫之字簡化不多，書寫不變。後來楷書出現，又演變成「今草」，即楷書草書，寫字迅速，往往上下字連寫，末筆與起筆相呼應，每個字一般也有簡化的規律，但不太熟悉的人有時不易辨認。一般也把王羲之、王獻之等人的草書稱為今草。

今草簡化的基本方法是對楷書的部首採用簡單的草書符號代用，代入繁體楷書中（儘管草書出現得不比楷書晚），往往許多楷書部首可以用一個草書符號代用，為了方便，字的結構也有所變化。因此，不熟悉的人較難辨認。草書符號的整理可以查閱《標準草

書》。

到唐朝時，草書成為一種書法藝術，因此演變成為「狂草」，作為傳遞信息工具的功能已經減弱，成為一種藝術作品，講究間架、紙的黑白布置，是否讓人能認清寫的是什麼已經不重要了。在狂草中，有「詞聯」符號，就是把兩個字（常見片語）寫成一個符號。由於當時書寫多是從上到下地豎行書寫，詞聯符號的設計也類似。「頓首」「涅槃」等都有草書詞聯符號。

日語中的平假名是以漢字的草書形式為藍本創作的。

章草，由隸書直接演變而來，「凡草書分波磔者名章草」，起於西漢，成熟於東漢。章草的起源，按照唐

朝張懷瓘主張，「章草者，漢黃門令史游所作也。」「因章帝所好名焉。」認為章草起於史游所做的《急就章》，得名於漢章帝。另有因《急就章》得名和因用於章奏而得名的說法。著名的章草作品有《平復帖》（陸機）等。

今草，亦稱「小草」。相傳起源自東漢末年張芝冠軍帖，由章草演變而來。東晉之後逐漸成熟，以王羲之、王獻之的《十七帖》為聖品。

行草介於行書（行楷）與草書間的字體，相較於行書比較草率，但相較於草書又較易辨認。

（資料來源：維基百科）

行書

行書是在楷書的基礎上發展起源的，介於楷書、草書之間的一種字體，是為了彌補楷書的書寫速度太慢和草書的難於辨認而產生的。「行」是「行走」的意思，因此它不像草書那樣潦草，也不像楷書那樣端正。實質上它是楷書的草化或草書的楷化。楷法多於草法的叫「行楷」，草法多於楷法的叫

「行草」。

行書的起源相傳有兩種說法：

一、據張懷瓘《書斷》說：「行書者，乃後漢潁川劉德升所造，即正書之小訛，務從簡易，故謂之行書。」由是說而知：「行書」是「正書」轉變而成的字體。

二、據王僧虔《古來能書人名》云：「鍾繇書有三體：一曰銘石之書，最妙者也；二曰章程書，傳秘書，教小學者也；三曰行押書，相聞者也。河東衛凱子，采張芝法，以凱法參，更為草稿。草稿是相聞書也。」由是而知行書亦稱行押書，起初當由畫行簽押發展而來。相聞者，系指筆箚函牘之類。

行書出現的時間大約同八分楷法差不多，而其形式也和八分楷法及以後的正書非常接近。這相當於從隸書中變出（章）草書──由「正體字」中派生出別支來。桓靈朝的「正體字」除了隸書以外，其次就是「八分楷法」，所以人們又認為行書就是「八分楷法」的別支。其實它也是同其他書體一樣最初的創始還是一般的群眾書寫者，只要把八

分書寫得同其他書法流走一些而去其隸體波勢，就變成行書了，在漢末一般出土的簡書中我們是可以隨處看到的。在漢末，行書沒有普遍地應用。直至晉朝王羲之的出現，才使之盛行起來。

行書到王羲之手中，將它的實用性和藝術性最完美地結合起來。從而創立了光照千古的南派行書藝術，成為書法史上影響最大的一宗。

它的結構特點為：大小相兼、收放結合、疏密得體、濃淡相融。

大小相兼：就是每個字呈現大小不同，存在著一個字的筆與筆相連，字與字之間的連帶，既有實連，也有意連，有斷有連，顧盼呼應。

收放結合：一般是線條短的為收，線條長的為放；回鋒為收，側鋒為放；多數是左收右放，上收下放，但也可以互相轉換，不排除左放右收，上放下收。

疏密得體：一般是上密下疏，左密右疏，內密外疏。中宮緊結，凡是框進去的留白越小越好，劃圈的筆劃留白也是越小越好。佈局上字距緊壓，行距拉開，跌撲縱躍，蒼勁多姿。

濃淡相融：行書書寫應輕鬆、活潑、迅捷，掌握好疾與遲、動與靜的結合。墨色安排上應首字為濃，末字為枯。線條長細短粗，輕重適宜，濃淡相間。和草書差不多，但沒那麼草。

行書代表作中最著名的是東晉書法家王羲之的《蘭亭序》，前人以「龍跳天門，虎臥鳳闕」形容其字雄強俊秀，讚譽為「天下第一行書」。唐·顏真卿所書《祭侄稿》，寫得勁挺奔放，古人評之為「天下第二行書」。而蘇軾的《黃州寒食帖》則被稱為「天下第三行書」。

（資料來源：百度百科）

國家圖書館出版品預行編目資料

霹靂人物出場詩選析／黃強華原作，吳明德、嵐軒編著，
一初版—　台北市：霹靂新潮社出版；
家庭傳媒城邦分公司發行；2013.06(民102.06)
面：公分. -（霹靂聖典：15）
ISBN 978-986-7992-65-9 (平裝)
1.布袋戲　2.掌中戲
983.371　　　　　　　　　　　　　　　　100012093

霹靂聖典 015

霹靂人物出場詩選析

原　　作／黃強華
編　　著／吳明德（彰化師大台文所副教授）、嵐軒
書　　法／林建宏
責任編輯／張世國
企劃選書人／張世國
協　　力／陳義方、胡凱翔、何曉琪、胡文山、王麗玲、恆河沙
督 印 人／黃強華　　　　　業務主任／李振東
發 行 人／何飛鵬　　　　　通路行銷／虞子嫻
總 編 輯／楊秀真　　　　　網站行銷／周丹蘋
副總編輯／張世國
法律顧問／台英國際商務法律事務所　羅明通律師
出　　版／霹靂新潮社出版事業部
　　　　　台北市104民生東路二段141號 8樓
　　　　　電話：(02)2500-7008　傳真：(02)2502-7676
　　　　　網址：HYPERLINK "http://www.ffoundation.com.tw/" www.ffoundation.com.tw
　　　　　email：HYPERLINK "mailto:ffoundation@cite.com.tw" ffoundation@cite.com.tw
發　　行／英屬蓋曼群島商家庭傳媒股份有限公司城邦分公司
台北市民生東路二段141號11樓
書虫客服服務專線：02-25007718．02-25007719
24小時傳真服務：02-25170999．02-25001991
服務時間：週一至週五09:30-12:00．13:30-17:00
郵撥帳號：19863813　戶名：書虫股份有限公司
讀者服務信箱E-mail：service@readingclub.com.tw
歡迎光臨城邦讀書花園　網址：www.cite.com.tw
香港發行所／城邦（香港）出版集團有限公司
　　　　　香港灣仔駱克道193號1東超商業中心1樓
　　　　　電話：(852)25086231　　傳真：(852)25789337
馬新發行所／城邦（馬新）出版集團【Cite(M)Sdn. Bhd.(458372U)】
　　　　　41, Jalan Radin Anum, Bandar Baru Sri Petaling,
　　　　　57000 Kuala Lumpur, Malaysia.
　　　　　電話：(603) 90578822　傳真：(603) 90576622
　　　　　Email：cite@cite.com.my
封面設計／邱弟工作室
版型設計／邱弟工作室
印　　刷／崎威彩藝股份有限公司

城邦讀書花園
www.cite.com.tw

■ 2013年6月6日初版　　　　Printed in Taiwan
售價 450元
本著作係經霹靂國際多媒體授權出版改作
本著作中所有攝影著作及美術著作之著作權人為霹靂國際多媒體
本書純屬作者個人言論，不代表霹靂國際多媒體立場

廣　告　回　函
北區郵政管理登記證
台北廣字第000791號
郵資已付，免貼郵票

104台北市民生東路二段141號11樓

英屬蓋曼群島商家庭傳媒股份有限公司　城邦分公司

奇幻基地‧霹靂新潮社網址：www.ffoundation.com.tw
奇幻基地‧霹靂新潮社e-mail：ffoundation@cite.com.tw

- -

請沿虛線對摺，謝謝！

書號：PR0015	書名：霹靂人物出場詩選析	編碼：

讀者回函卡

謝謝您購買我們出版的書籍！請費心填寫此回函卡，我們將不定期寄上城邦集團最新的出版訊息。

姓名：＿＿＿＿＿＿＿＿＿＿＿＿＿＿＿＿＿ 性別：□男 □女

生日：西元＿＿＿＿＿＿＿月＿＿＿＿＿＿＿日＿＿＿＿＿＿＿

地址：＿＿＿＿＿＿＿＿＿＿＿＿＿＿＿＿＿＿＿＿＿＿＿＿

聯絡電話：＿＿＿＿＿＿＿＿＿＿ 傳真：＿＿＿＿＿＿＿＿＿＿

E-mail：＿＿＿＿＿＿＿＿＿＿＿＿＿＿＿＿＿＿＿＿

學歷：□1.小學 □2.國中 □3.高中 □4.大專 □5.研究所以上

職業：□1.學生 □2.軍公教 □3.服務 □4.金融 □5.製造 □6.資訊

□7.傳播 □8.自由業 □9.農漁牧 □10.家管 □11.退休

□12.其他＿＿＿＿＿＿＿＿＿＿＿＿＿＿＿＿＿

您從何種方式得知本書消息？

□1.書店 □2.網路 □3.報紙 □4.雜誌 □5.廣播 □6.電視

□7.親友推薦 □8.其他＿＿＿＿＿＿＿＿＿＿＿＿

您通常以何種方式購書？

□1.書店 □2.網路 □3.傳真訂購 □4.郵局劃撥 □5.其他

您購買本書的原因是（單選）

□1.封面吸引人 □2.內容豐富 □3.價格合理 □4.喜歡霹靂

對我們的建議：＿＿＿＿＿＿＿＿＿＿＿＿＿＿＿＿＿＿

＿＿＿＿＿＿＿＿＿＿＿＿＿＿＿＿＿＿＿＿＿＿＿＿

＿＿＿＿＿＿＿＿＿＿＿＿＿＿＿＿＿＿＿＿＿＿＿＿